膽小別看畫 V

疾病、天災、戰爭、飢荒……停格在西方名畫中，
數千年未曾改變的災難與浩劫

災厄の絵画史

推薦語 1

不務正業的博物館吧　粉專主理人　**郭怡汝**

最會講恐怖又迷人故事的中野京子老師又來了！

《膽小別看畫 V》這次將帶你走進疾病、天災、戰爭、飢荒……這些數千年來未曾改變的人類歷史節點，讓你在書頁之間，體驗那些震撼人心的歷史時刻。

中野京子老師用生動的筆觸，將那些遙遠又複雜的歷史事件和藝術作品，轉化成了平易近人且容易理解的故事。透過藝術的力量，讓我們對過去的災禍有了更深的認識及反思，深刻感受不同時代人們的韌性與堅強，豐富的內容，絕對值得你一讀！

這本書不僅僅是藝術畫作的解說，也是一次難忘的時空旅行，更是一本能讓你在合上書頁之後，更加珍惜現在生活的精彩讀物。

推薦語 2

《膽小別看畫V》是歷史，也是知識，更揭發了殘酷的眞相！

如同我走在暗巷中可能會遇見出乎意料的事物般：風景在入口處看似很美，建物的窗台種滿燦爛繽紛的花卉，待走近後，才發現在美麗的背後，竟藏著悲傷或恐怖的眞相。

作者憑藉自己在歷史和藝術方面的廣博學識、對人類心理的洞察力，以全新的視角，傳遞歷史眞相和藝術的魅力。她除了對藝術史深有研究，對歐洲中世紀史也非常熟悉，從一幅幅世界名畫背後，挖掘出一段段令人瞠目結舌的故事與黑暗往事，讓人忍不住想一直往下閱讀，好奇下一幅畫又隱藏了什麼訊息。

本書完全不需借助任何藝術跟歷史知識，即可心無旁鶩地浸潤於繪畫之美，這也是一種鑑賞方式。對於那些覺得美術館非常無聊的人，本書猶如在他們賞畫的同時，在其耳邊輕聲解說，並告訴他們：從另類角度來看畫也是別有趣味的。

總之，這本書可作爲美術鑑賞類最佳的入門書，以後再去美術館看展，不至於總是兩眼一摸黑了。

知名藝術 YouTube 藝術家 **高素寬**

騎乘駿馬召喚災難的諸神

流行病、飢荒、天災、戰爭……
自古以來,人類一直在與災難作戰,
畫家也不斷以此為題,描繪相關作品。
面對災難,人們會採取什麼行動?
如何被災難打敗,又是如何克服?
就像所有的藝術創作一樣,
我們能在這些畫作中,
看到畫家企圖捕捉人類本質的真誠嘗試。

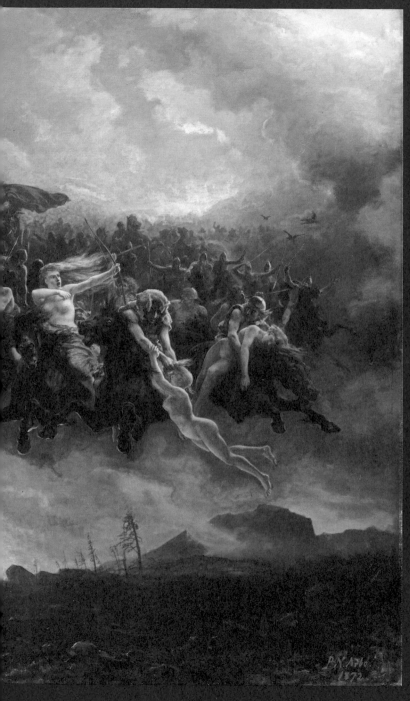

〈奧丁的狂獵〉

——

彼得‧尼古拉‧阿爾博

The wild Hunt of Odin —————— Peter Nicolai Arbo

date.｜1892年　dimensions.｜166cm × 240.5cm　location.｜奧斯陸國立美術館

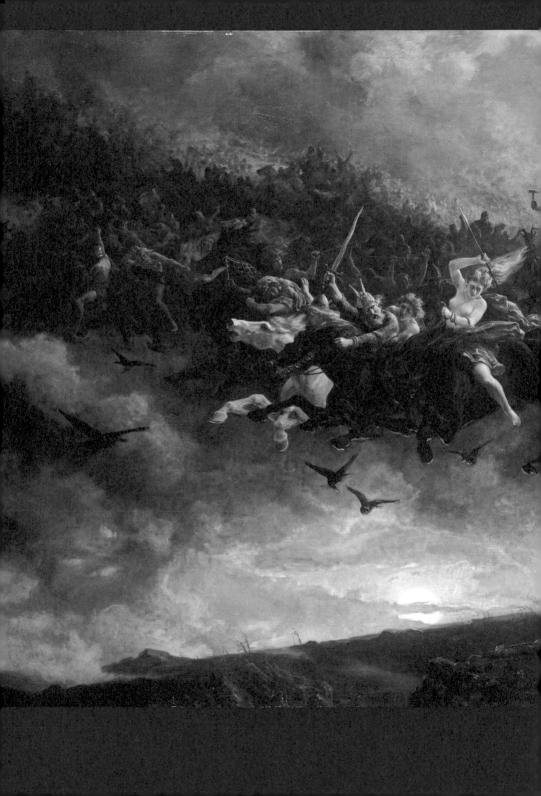

出現在暴風雨之夜，召喚疾病、天災、恐懼的狩獵隊

在巨大的災難來臨前，真的會有預兆嗎？

——確實有，北歐神話是這麼告訴我們的。

這個預兆就是「狂獵」（the wild hunt），亦即奧丁（或稱「沃坦」）所帶領的狩獵隊。

歐洲民間有很多關於狂獵的故事，這是起源於日爾曼傳說的北歐神話。上述所提到的獵隊，會在秋末到春季之間的暴風雨之夜疾駛過天際。帶頭的，是騎在八足怪馬上的奧丁，後頭跟著的是他的下屬，與他們的狼、獵犬、烏鴉，還有魔鬼、妖怪、死於非命的人等。在此時分，只聽聞劇烈咆哮、嘶吼、悲鳴、鬼哭神號、暴風等聲音震耳欲聾，劃破天際。要是有人類剛好不幸目睹了這個狩獵隊，就會召喚出疾病、天災、飢荒、戰爭等災難。而目擊者自己也會喪命，變成亡靈，不得不跟隨著狩獵隊一起行動。

古代日爾曼人出於對大自然的敬畏與恐懼，創造出奧丁。他是用自己一隻眼睛來交換智慧的最高階神祇，他既是戰爭、狩獵與馭風之神，同時也是魔術與死亡之神。這位兇暴的神祇，會在北歐嚴寒的季節，而且還是深夜之際，帶著粗暴勇猛的神。

一群人獸於空中狩獵。他們在狩獵什麼？有很多說法，像是罪人、遊魂、不敬的人們等。

在這個所有人都把自己關在家裡的禁忌時刻，竟還有人出門刻意仰望夜空，他們究竟是被什麼所吸引？

隔天，人們發現了這些外出者的屍體。

在得知他們是因為目睹狂獵，而被帶走魂魄，也知道災難將至時，應該會恐懼得全身發抖吧？

最高神祇奧丁未現身的「狂獵」之謎

〈奧丁的狂獵〉是十九世紀挪威畫家彼得·尼古拉·阿爾博（1831-1892）的大作。

如同各位所見，與其說這是狩獵隊，不如說是陣容龐大的軍團。頭戴鐵盔的眾多士兵穿越雲海，發出狂吼，聲量之大完全不輸在曠野中呼嘯的疾風。極度亢奮的

不小心看到狩獵隊的人，會被綁架加入騎兵隊中。畫中這兩位被狩獵的「獵物」，一位被垂放於馬背上，另一位則被粗暴地抓著頭髮拖行。

怪馬嘶鳴，顏色漆黑的鳥群也發出嘎啞叫聲。

地面彷彿戰場一般，枯木搖曳，粗糙的岩石間散落著武器與骨骸。不過，不論是在天空中或地面上，畫面中的一切都讓人不太確定是什麼，感覺這些事物並不存在於這世上。

畫中最引人矚目的是位於中央、拿著長槍的半裸強壯女性。金色長髮飄散的她，左手腕纏著一條蛇。她的右邊則有位持弓射箭的女性。她們是所謂的女武神（原文有「運送戰死者」之意），奉奧丁之命穿梭戰場中，將戰死的英雄運送回「瓦爾哈拉」（位於天界，奧丁的宮殿）。

即使不是歌劇迷，知道女武神之名的人似乎也不少。以越戰為主題的美國電影《現代啓示錄[1]》中，也使用了華格納歌劇的音樂《女武神的騎行》。電影中，因戰爭發狂的士兵在即將做出不理性的行爲時，這首樂曲更煽動了他們的情緒[2]。

畫面右側也有兩位裸女，她們應該是被狩獵的獵物。一個被垂放於馬背上，另一個被粗暴地抓著頭髮拖行。這一幕也顯示出狂獵的獸性。

畫面中央，有位頭戴皇冠、留著鬍子的男性，他是雷神索爾，北歐神話中的巨星。他也因爲兩個持物爲人所知，一個是他右手握的鎚子「妙爾尼爾」，以此制敵

1　編注：由法蘭西斯・柯波拉執導，1979年上映。

2　譯注：電影中有一幕是，美軍在直升機上準備轟炸越南時，有位軍官在機上播放了這首樂曲。

能無往不利，而且不論丟向何處，它一定會像迴力鏢一樣再度回到索爾手中。另一個則是他的坐騎——由兩頭黑山羊所拉的戰車。

不過，最重要的奧丁在哪裡？

奧丁是帶狂狩獵的最高階神祇，照理說，應該位於隊伍最前方。那隊伍最前方有什麼？只見白色及黑色共三匹馬並列，但畫家讓位於隊伍最前方的男性最顯眼。這位眼神銳利的男性張著嘴，看似在發號施令。他就是此畫的主角，不過卻不是奧丁，因為他沒有拿著奧丁的持物長槍，也不是獨眼，肩膀上也沒停著烏鴉。他戴著有角的頭盔，身穿鎖子甲。很明顯的，他是維京人。

事實上，這幅畫並沒有奧丁。這是很有趣的一點。隨著時代演進或國家的不同，狂獵的領導者也有很多不同版本，包括索爾、亞瑟王、法蘭西斯‧德瑞克以及魔女等。

這幅畫裡引領狂獵的人，據說是挪威的英雄西居爾一世，換句話說，也就是諾曼人，而建立挪威這個國家的即是諾曼人。畫家是將這件事與預言災難的神話結合在一起。

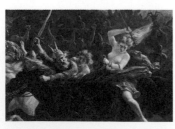

畫面中央、拿著長槍的半裸強壯女性，是負責將戰死的英雄搬回天界的武神。在她旁邊，頭戴皇冠、留著鬍子的男性，則是雷神索爾。

阿爾博在畫中隱藏的訊息，

應該是希望祖國挪威獨立的願望吧？

在他創作這幅畫的時代，挪威還是屬於瑞典－挪威聯合王國。雖說是聯合王國，但挪威其實位處在強國瑞典之下，這也導致挪威人不滿。儘管瑞典威脅挪威，如果獨立就要發動戰爭，但挪威的獨立活動還是默默地持續進行。阿爾博在引領隊伍的維京王身邊，安排了吹奏喇叭的士兵，而他所吹奏的直管型長喇叭正是名聲與勝利的象徵。

挪威最終在一九〇五年獨立，是阿爾博過世的十三年後。

十九世紀末的不安氛圍與世界動盪的預兆

以奧丁狩獵為主題的作品很多，這裡再介紹一幅：由德國畫家法蘭茲・馮・史杜克在一八九九年的世紀末所繪的〈狂獵〉。

雖然這是一幅小型畫作，但構圖上讓畫中人物直視前方，朝著觀畫者的方向而

02 〈狂獵〉 ———— 法蘭茲・馮・史杜克

La Chasse sauvage ———— Franz von Stuck

date. | 1899年 dimensions. | 95cm × 67cm location. | 法國巴黎 奧賽博物館

歐洲民間有很多關於狂獵的故事，起源於日爾曼傳說的北歐神話，獵隊由主戰爭與死亡的神王奧丁統領，
幽靈亡魂的獵人們疾馳穿過森林深處，通常預示了戰爭、瘟疫、災難、厄運的到來。

來，充分讓人感受到那股氣勢。前額全禿的畫中老人是否即是奧丁，不得而知（但看起來他拿的並非長槍，而是手杖，似乎也不是只有一隻眼睛）。他騎乘的馬乍看之下好像沒有眼睛，嘴部則像是漢斯・魯道夫・吉爾[3]所創作的異形般詭異，的確是匹怪馬。

畫作右下方扭曲身體、張嘴喊叫的女子，是蛇髮女妖美杜莎。此外，畫中擠滿了許多不確定形體的圖像，老人身後還有一名裸體女性。大眾對史杜克的評價來自他富有情色感的裸體畫，所以，比起阿爾博的畫，他的畫作顯得更直接且煽情。

在創作這幅作品的十年前，史杜克也發表過同樣主題的畫作（見左頁圖），也是一樣讓畫中的狩獵者直接朝觀畫者而來。只不過之前介紹的那幅畫，狩獵者與觀畫者的距離還很遠，讓人覺得有機會逃開。反觀這幅畫，由於拉近了狩獵者與鑑賞者的距離感，帶來一種危險的威脅感。

畫作是描繪出世紀末人們的不安嗎？

抑或是，這幅畫本身就是災難的預兆？

3　編注：Hans Rudolf Giger，瑞士知名的超現實主義畫家、雕塑家和設計師，曾設計電影《異形》中的外星生物，而獲得奧斯卡最佳視覺效果獎。

03 〈狂獵〉 ——— 法蘭茲・馮・史杜克

La Chasse sauvage ——————— Franz von Stuck

date. | 1889年　dimensions. | 53cm × 84cm　location. | 德國慕尼黑 倫巴赫美術館

畫中的奧丁騎黑馬揮長劍，帶領獵犬和異鬼大軍向觀賞者迎面而來。他的長相酷似與作品完成時同年出生的希特勒，後世認為這是災難到來的神諭。

在這幅畫發表的前一年，哈布斯堡家族的伊莉莎白皇后在瑞士遭到無政府主義者刺殺。犯人在犯案後笑著狂吼：「我只想殺死一名皇室成員，誰都可以！」在這個時期，社會主義抬頭、世界局勢動盪，各地都有兩國之間的戰爭，離最後發展為第一次世界大戰的結果也不遠。

自古以來，人類一直在與災難作戰，現在也還是如此。流行病、飢荒、天災、戰爭……無止境地作戰著。與此同時，畫家也一直不斷以災難為主題作畫。有的是用來記錄；有的是以災難為靈感來源；或視它為一種美，對其充滿好奇；或以畫作表達對宿命的憤怒，抑或是體悟；又或是以古喻今。一直都有畫家持續描繪災難，現在也一樣。

在這些畫作中，畫家以多樣的表現方式呈現出人類是如何因應災難、如何在對抗災難中失敗，又或是如何克服災難，就像所有藝術一樣，我們能看見畫家真誠地嘗試著想藉由創作掌握人類的本質。

孟克畫出罹患傳染病的瀕死之人對生者滿溢的愛；約翰·艾佛雷特·米萊描繪出年輕孩子在天災中重新振作的韌性；柯勒惠支畫出犧牲者無處宣洩的悲哀；哥雅

和畢卡索在憤怒中畫出人們的暴行。每一幅作品都充滿細膩而深刻的感情。在本書裡，我們要來看看上述提到的一些名畫。

大洪水與方舟（舊約《聖經》時代）

人類的德行敗壞引發了上帝震怒，
計畫以洪水使之滅絕——
在舊約《聖經》中登場的「挪亞方舟」傳說，
誕生出各種藝術作品。
在這個人類滅亡與重生的故事中，
藝術家如何選取入畫的一幕？
本章將介紹相關的軼事。

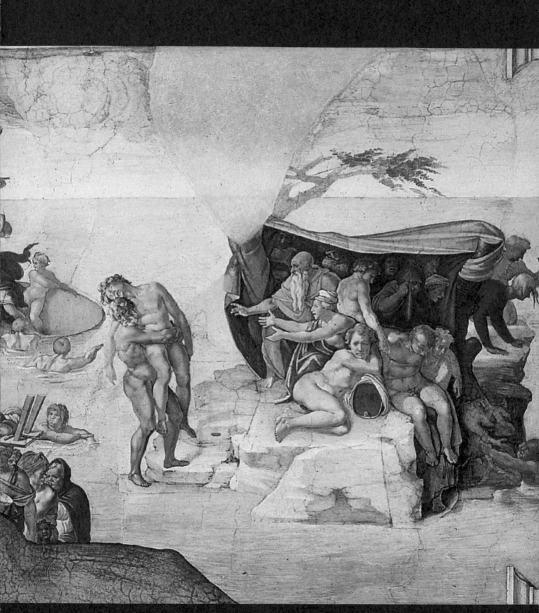

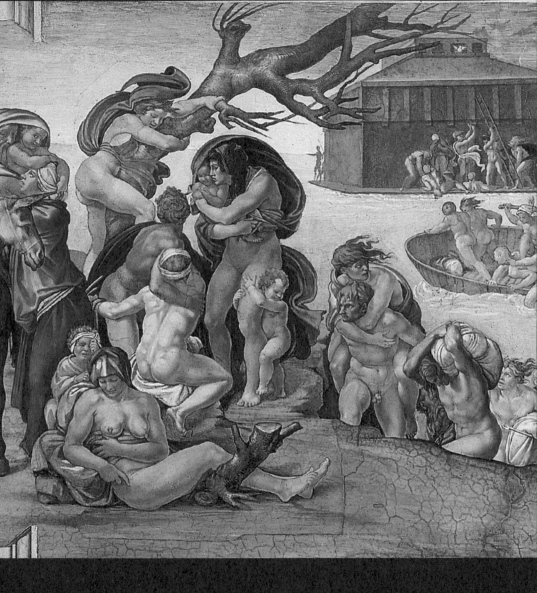

04 〈大洪水〉———— 米開朗基羅

The Deluge ———— Michelangelo

date. │ 1508-1512年

描繪「大洪水」的米開朗基羅穹頂畫

說到天主教的最高機構梵蒂岡，就會想到建造於十五世紀的西斯汀禮拜堂。而提及西斯汀禮拜堂，就會令人聯想到米開朗基羅（1475-1564）的穹頂畫。

高二十公尺、寬十三公尺、長四十公尺的拱形穹頂，總面積大約有一千平方公尺。雖然初期有助手幫忙處理，但之後幾乎都是由米開朗基羅獨力填滿這幅巨大的畫布。他在每個重要位置安排了耶穌的祖先、預言者及巫女，中央則分割成上帝創世紀之後的九個場景。這九個場景包括一開始的「劃分光暗」，再到有名的「創造亞當」（上帝的手指與亞當的手指彷彿即將相觸的美麗場景，也被電影《外星人》引用），直到最後〈挪亞醉酒〉的一連串故事。

倒數第二個場景就是「挪亞方舟」，亦即大洪水的景象。畫中描繪因惡行蔓延、招致上帝震怒，無法避免滅亡的人類。現在就讓我們來看看。

這幅畫看起來是不是有點粗糙？

其實這是有原因的，因爲原作是濕壁畫。濕壁畫的創作方式，是先在牆面塗上灰泥打底，在灰泥還沒全乾之前就要塗上顏料。這種技法不只要求速度，而且無法修改（如果在乾掉的灰泥上塗顏料，顏料就會隨著時間劣化而剝落）。

也因此，濕壁畫很難像油畫一樣，以重複塗色和暈染技法表現出微妙的陰影，

用印刷品呈現時，效果會不太好。不過，請試想一下實際觀賞這幅穹頂畫的場所。

如果用大樓來比喻，畫作大概是位於六、七層樓高的挑高天花板上。

正是由於畫作位於抬頭觀賞時會讓人覺得脖子痠痛的高度，

所以，比起精巧細緻的筆觸，粗一點的線條和鮮明的顏色才好看。

欣賞這幅畫作時，必須運用這樣的想像力。

在瀕死之際互助的人們

——天空布滿厚厚的雲層，前所未見的洪水淹沒土地。狂風吹拂，樹木折腰，包覆人們身體的布如船帆鼓脹著。人們只帶著極少的行李，倉皇失措地逃亡。在洪水肆虐下，陸地只剩下一小塊露出，而且不久後也將沒入水底了吧。

畫中的人物主要分為四群。左邊的一群，是逃到山丘上（還沒被水淹沒前曾是山頂）的人們。他們有的帶著裝有食物的袋子和家當，或背著妻子從水中爬上陸

挪亞方舟位於畫面正上方，方舟下方的那艘木伐有翻覆的危險。

地。畫面最左端，也看得到很適合在高地生存的驢子。一旁有位小孩在哭泣，是不是因為他的母親已經性命垂危？

還有一位年輕人想爬上樹。有一說是，這個人只顧自己的性命，渾然不顧帶著幼童的母親與傷者，象徵人類的醜惡。但也可能，他只是想爬上高處，看看附近是否還有其他陸地。為什麼這麼說？因為，在掙扎求生的這群人身上，我們只看見讓人感受到親子或夫婦之情的行為。

上帝的懲罰真的絕對正確嗎？

或許，有反骨精神的米開朗基羅，悄悄在畫裡提出了這個疑問。

畫面右邊有座岩山，聚集在岩山帳篷下的人們，也不是理當接受上帝懲罰。有個男子抱著一位昏倒的年輕人，帳篷下方也有老人和女人伸出手想幫忙。右側有位身穿紅衣的女性（或男性？）跪在崖邊，似乎在鼓勵朝著岩山游過來的人。這些行動都表現出人類的高度情懷，他們即使面對死亡，還能互相幫助。

不過，在畫面中央激烈搖晃的船上，還是出現了像芥川龍之介小說《蜘蛛之

絲》裡的犍陀多一樣的男人。他手持木棒毆打拚命爬上船的人，想將對方推入水裡。船上其他人，也沒有任何一個想幫助在水裡的人。這條充滿爭執的小船也即將翻覆。

這個場景表現出，面臨災難的人們可能做出的各種舉動。後景則安排了「挪亞方舟」（方舟最上面的一層也看得到烏鴉與白鴿）。方舟的形體與其說是一條船，不如說它較像是在木筏上頭承載了一間屋子，這是中世紀以後描繪挪亞方舟的常見方式，方舟是隱喻教會。米開朗基羅的表現方式似乎也是承襲這個傳統。

「挪亞方舟」是否反映人們對大洪水的記憶？

人們會對豪雨引發的洪水感到恐懼──海洋民族的恐懼是來自海水氾濫，大陸民族則是源於大河與湖泊的氾濫，並以神話或傳說的形式流傳下來，這在全世界各地都一樣（日本神話「海幸彥與山幸彥」也是其一）。

正如前述，挪亞方舟的故事是出於《舊約聖經》中的〈創世紀〉，也有人認為它是受到「吉爾伽美什史詩」[4] 的影響。雖然一般認為，現在所看到的〈創世紀〉，

4　譯注：〈The Epic of Gilgamesh〉，美索不達米亞文明的文學作品。

應該是在西元前五五〇年左右編纂而成，但關於個別片段的最早記述，據說可遠溯至西元前一千年前。

如果這個說法正確，那麼確實曾經發生過幾乎可滅絕人類的大洪水，而挪亞方舟反映的就是對這件事的遙遠回憶，這場災難應該是發生在西元前一千年前。很多國家的調查隊與探險隊堅信大洪水不是神話，而是真實發生過，現在也還在尋找方舟著陸的地點，也持續有人提出方舟殘骸的「證據」，證明洪水確實存在過。這樣一個足以寫成小說的挪亞方舟故事是這樣的——

隨著亞當的子子孫孫繁衍，人類也變得墮落、失去信仰、行為極度敗壞，因此上帝決定滅絕人類與其他動物，只救挪亞和他的家人（兒子與孫子等）。六百歲（！）的挪亞是亞當與夏娃的第五代直系子孫，也是那個時代唯一正直有德之人。上帝指示挪亞，以柏木建造一艘有三層結構、附有屋頂的方舟，長三百腕尺（約一三五公尺）、寬五十腕尺（約二十三公尺）、高三十腕尺（約十四公尺）。

方舟的形體很難不讓人聯想到棺木。實際上，在羅馬地下墓穴中可見的最早期天主教畫作裡，也可以看到如棺木一般的方舟。此外，挪亞方舟「Noah's Ark」的Ark一詞，在希伯來語中除了有「箱子」的意思外，也有「棺木」之意。

一羣驚恐的災民擠在帳篷內避雨。在逃難之際，有人仍不忘照顧其他逃生者，顯示人間有愛。

言歸正傳。

上帝繼續指示，在這艘方舟上，要載地上所有的動物與鳥類，包含雌雄各一對。

挪亞與兒孫們開始著手建造方舟後，不斷遭受嘲笑。但是，當方舟完成，他們也將飛禽鳥獸全部運上船後，便開始豪雨狂落。水位明顯上升，方舟逐漸浮於水上，雖然人們都想搶搭方舟，但入口已經完全封閉。大雨持續下了四十個晝夜，淹沒大地所有的一切，生物也全都滅絕。

又過了一百五十天後，水位開始下降，方舟擱淺在亞拉拉特山山頂上。挪亞放出一隻烏鴉，但烏鴉沒再飛回來。之後，他放出一隻鴿子，而鴿子啣了橄欖葉回來，這是植物已經開始生長的證明。七天後，他再次放出鴿子，但鴿子這次沒再飛回來，這表示山野已重生。挪亞於是將動物全都放出來，並與家人一起下船，這時天空也出現一道巨大的彩虹，那是上帝保證不再以洪水滅絕人類的印記。神說：

「你們要滋生繁衍，充滿大地。」

也因此，人類獲得重生。但實際上，洪水之後，人類還會面臨飢荒、傳染病等隨之而來的災難與恐懼，然而《創世紀》並沒有提到這個部分。

05 〈白鴿歸舟〉————— 約翰・艾佛雷特・米萊

The Return of the Dove to the Ark ————— John Everett Millais

date. │ 1851年　dimensions. │ 88.2 cm × 54.9 cm　location. │英國牛津 艾許莫林博物館

鴿子銜著橄欖葉回到挪亞方舟，洪水已退去，平靜的生活重回人間。

畫中人物的表情高雅莊嚴卻缺乏熱情和生氣，這也是拉斐爾前派藝術家的共同特點。

洪水與「上帝震怒」連結的時代背景

十九世紀英國畫家米萊（1829-1896）以方舟為主題，創作了一幅出人意表的作品：〈白鴿歸舟〉。

畫中的少女應該是挪亞的孫女。她們所在之處是狹窄的船內，地面鋪滿了稻草。她們或許是和船上的動物一起醒來的吧。少女身上穿的罩衫雖然是畫家那個時代的服裝，但是又稍微加了點古代風格。但如果不具備《聖經》的知識，就算知道畫作的名稱，恐怕也不是很能理解這幅畫吧。

左邊的少女抱著白鴿與橄欖葉，右邊年紀較小的少女則親吻著白鴿。兩百多天以來，一直被關在封閉的方舟裡（就像是死後被放進棺木裡，如今又復活一般），對孩童來說，應該是極其不安與恐怖的體驗吧。如今，方舟終於結束航行，鴿子也啣著橄欖葉歸來了。附帶一提，可見古埃及時代的人們就已經知道鴿子有歸巢的本能。

鴿子是洪水結束的象徵，也是三位一體聖靈的象徵。橄欖葉代表了神與人和解，也和鴿子一樣是和平的符號。

少女臉上表現出的情緒，與其說是開心，不如說是感謝與安心。滿懷希望與喜

悅，應該是在這之後才會有的情緒吧。洪水是上帝對人類的制裁，但這些孩子又有什麼罪過呢？

洪水傳說中，大多是將洪水與上帝、神明的懲罰做連結。在人們還無法有效治水的時代，洪水確實是不這麼想就難以接受的悲劇。其實現在也是。見識過311地震引發的海嘯，相信日本人很清楚這一點。

所謂上帝的憤怒，說到底就是人類無法駕馭大自然嚴酷的一面。

大自然就是會突然露出利牙攻擊人類，犧牲的人也並不是因為犯了什麼錯。

不過，我們也可以說，如果能像挪亞一樣為無法預測的事情先做好準備，也許就能保全性命。又或者，即使徹底被打倒，也可能重拾力量再度站起來。米開朗基羅描繪出互相幫助的人們，米萊畫出災難後的一絲希望。這些畫作也能打動受災者嗎？希望多少能有點幫助。

第二章

古代的戰爭——寄託於畫裡的願望

從西元前到現在，

人類發動過許多戰爭，

藝術家也持續以它們為題創作出戰爭畫。

本章將介紹數幅

描繪近兩千年前古代戰爭的畫作，

解讀畫裡所蘊含的意義。

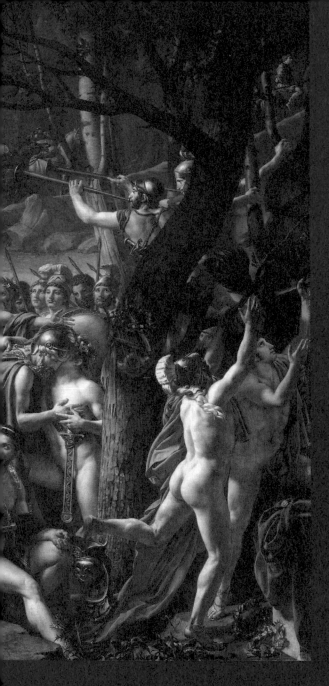

Leonidas at Thermopylae ———————— Jacques-Louis David

date. | 1814年　dimensions. | 395cm × 531 cm　location. | 羅浮宮

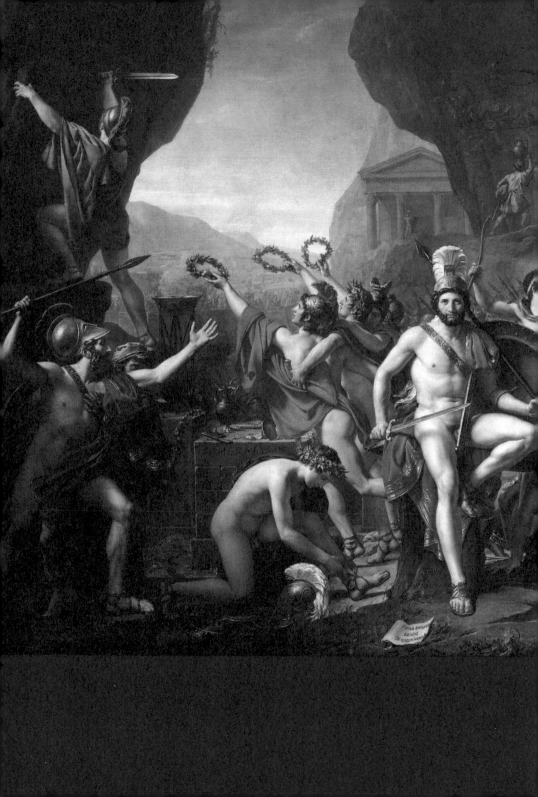

人禍——由人類導致的災難與戰爭

要活下去真的不容易，有飢荒，有天災，有疾病和受傷。不只如此，人類還會發動戰爭，造成大量死亡。所以，畫家也持續創作出戰爭畫。

讓我們來看看，從西元前四九九年到四四九年，雖說時間斷斷續續，但也持續了半個世紀的「波希戰爭」。

波希戰爭是波斯和希臘之間的衝突——說得更精確點，是波斯阿契美尼德王朝與希臘城邦（雅典、斯巴達等）之間的衝突。一般都認為，最後是希臘城邦的民主政治打敗東方專制政治，贏得勝利。不過，這個解釋是依據希羅多德[5]《歷史》一書的記載，而該書是有關波希戰爭的唯一史料。不過，由於希羅多德自己就是希臘人，他的看法不論如何就是會有偏頗之處（後世的普魯塔克[6]等人也都曾對此提出批評）。

希羅多德出生於西元前約四八四年，在他撰寫《歷史》一書時，還有很多經歷過波希戰爭的人依然在世，他是直接採訪這些人，將內容反映於書中，也讓此書有一定的可信度。另一方面，由於添加了一些單純只是聽來的說法、傳聞，或為了讓著作更精彩的潤飾，所以並非嚴謹的歷史記述。但反過來說，或許正因如此，這本

書才成爲如同故事一般有趣的著作，膾炙人口，也讓後世畫家不斷將其內容繪製成畫吧。

事實上，這場戰爭的起因，是由於雅典介入波斯領地愛奧尼亞的反叛。也就是說，雅典支援愛奧尼亞，是爲了削弱波斯阿契美尼德王朝的影響力，因此說這場戰爭是由希臘所策動的也不爲過。憤怒的波斯國王大流士一世於是派遣第一次遠征軍前往希臘（遠征共計四次）。

著名的「溫泉關戰役」發生於西元前四八〇年，波斯一方是由第二次遠征的薛西斯一世領軍，而在最前線迎擊的則是斯巴達。

斯巴達國王的激戰，及戰場上的同性愛

在拿破崙時代稱霸法蘭西藝術院，以〈跨越阿爾卑斯山聖伯納隘口的拿破崙〉[7]、〈拿破崙加冕〉等畫作知名的賈克—路易·大衛（1748-1825）在熟讀希羅多德的作品後，畫出了〈列奧尼達在溫泉關〉這幅大作。事實上，該畫作距該場戰役已有約二千三百年之久。

7 編注：此畫作介紹詳見《型男名畫的黑歷史》（中野京子著，時報文化出版）一書。

發生於溫泉關的這場激戰，由於前幾年好萊塢電影《300壯士》的賣座（由查克・史耐德執導，傑哈德・巴特勒主演，漫畫風格的影像非常有趣），應該也有很多日本人知道吧。

我們來看這幅畫。畫面中央有位蓄鬍男子，頭戴有著白色羽毛的頭盔，右手持劍，左手拿著沉甸甸的圓盾，他就是斯巴達國王列奧尼達。列奧尼達在行前已經請示過德菲爾神諭，知道此行不是他死亡，就是希臘滅亡。他毫無猶豫，知道自己就是非救希臘不可。

畫中他的視線朝向天空，
不是為了祈求自己活命，而是祈求能威猛戰死。

相對於人數高達百萬（！）的敵軍，列奧尼達一方僅有三百人（為了不讓斯巴達滅國，他只挑選有後嗣之人）。他們引誘波斯軍隊進入布滿岩石的溫泉關小徑，來一個殺一個。雖然毫無勝算，但長槍若是折斷了就使用長劍，刀刃斷了就改用短劍，短劍掉了就徒手作戰，雙手沒有任何武器就用牙齒咬，這三百人（電影名稱就

畫中表現出希臘的「少年愛」。有情侶相擁（右圖）；也有三個人朝著在岩壁上刻字的士兵獻出花冠，夾在三人中間還有名少年摟著一旁的男子。（左圖）

是取自這個數字）就是如此英勇地持續作戰。

畫面左邊，有士兵以劍柄在岩壁上刻字：「旅人啊，請告訴斯巴達人，我們遵守了諾言，長眠於此。」經歷三天激戰後，斯巴達所有將士皆戰死於此，這段話是之後題於他們墓碑上的文字。但在這幅畫裡，是讓斯巴達士兵在開戰前即刻下這段話。

畫中也赤裸裸地表現出希臘的「少年愛」（就在列奧尼達圓盾的後方，有對情侶相擁；有少年抱著畫面左邊持長槍的男子；有三個人朝著在岩壁上刻字的士兵獻出花冠，夾在三人中間還有名少年摟著一旁的男子）。據說，年長者與少年在精神與肉體上的愛，能鼓舞彼此，在戰場上變得更勇猛（日本也有所謂的「眾道[8]」，所以應該不難理解）。

雖然他們驍勇善戰，僅僅三百人就殲滅了兩萬敵軍，但是還有剩下的九十八萬敵軍需要面對。最終，列奧尼達一行人用盡全力，在最後一人戰死後，結束了溫泉關戰役。

德菲爾神諭的準確性得到證明，是這之後的事。斯巴達的英勇作戰鼓舞了希臘

8　譯注：日本戰國時代武士之間的同性之愛，專指主公跟侍童、家臣、美少年之間的曖昧關係。

的各個城邦，他們很快團結起來，在傾盡全力的戰爭中擊退波斯大軍，避免了波斯的侵略。

大衛花了好幾年才完成這幅畫作。

據說，在他作畫的過程中，

拿破崙曾說：「畫列奧尼達這種敗軍之將有什麼意義。」

諷刺的是，這幅畫完成於一八一四年，

這一年拿破崙自己也成為敗軍之將，被放逐至厄爾巴島。

或許大衛具有藝術家特有的預感吧？

但不論如何，拿破崙的戰敗與列奧尼達的戰敗，意義是大不相同的。前者是為了自己，因為深信定會獲勝而戰；後者是為了國家，即使明知會失敗卻依然奮勇作戰。

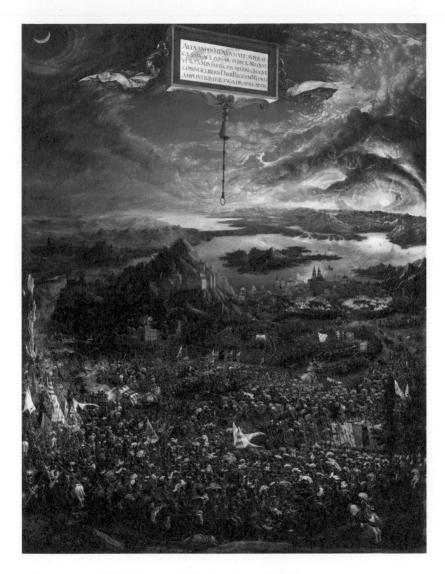

07 〈伊蘇斯的亞歷山大之戰〉

—— 阿爾布雷希特・阿爾特多費

The Battle of Alexander at Issus —— Albrecht Altdorfer

date. | 1529年　dimensions. | 158.4 cm × 120.3 cm　location. | 德國慕尼黑 老繪畫陳列館

此畫重現西元前三三三年古馬其頓國王亞歷山大大帝在東征過程中，於現今土耳其境內的伊蘇斯，與大流士三世所統帥的波斯軍隊，進行一場以少勝多的史詩級戰役。

在伊蘇斯戰役的精緻畫作中，亞歷山大大帝在哪裡？

那麼，阿契美尼德王朝後來怎麼樣了？

西元前五五〇年，由伊朗遊牧民族所建立的波斯，統治了東亞一帶，是世上的第一個帝國。雖然四次進攻希臘失敗，但也不足以瓦解這個王國，之後，它還是持續繁榮超過百年。

不過，就像種子發芽、開花，最終也會枯萎一般，阿契美尼德王朝終究仍逃不過結束的命運。亞歷山大大帝所率領的東征大軍消滅了這個王朝，當時在位的是大流士三世。

阿契美尼德王朝滅亡的決定性戰役是「伊蘇斯戰役」（西元前三三三年）。德國文藝復興時期的畫家阿爾布雷希特・阿爾特多費（約1480-1538）以令人驚異的細緻描繪，將這場戰役化為作品。

畫面上方是天空，中央是山與海，下方則是人，滿滿的人，以及完全被人海覆蓋的大地。他近乎偏執地講究細部，使得這幅歷史畫看起來像是一幅風景畫。

畫作中，象徵亞歷山大大帝的太陽從水平線升起，左上方的上弦月（意指伊斯蘭文化圈）則逐漸變淡。雖然畫中描繪出耀眼的大地，但畫家創作的此時，伽利略

畫布中心為紅海，埃及在左，波斯灣在右，遠處隱約可見狹長的巴比倫塔塔尖。畫布上描繪的這場戰爭將改變這片遼闊的疆域。

尚未誕生，所以他應該是相信天動說理論，畫出太陽與月亮繞著不動的地球而轉動的景象吧。

洶湧的雲海與飛濺的水滴，則像是在諷刺如同蟻群般的人類奮勇戰鬥的樣子。

只見穿戴盔甲的亞歷山大大軍和纏著頭巾的大流士三世大軍，持著長槍與劍，越過倒地的馬匹和士兵交戰。各種顏色的旗幟隨風翻飛。

既是如此龐大的人數、如此混戰，構圖時讓主角顯眼也是理所當然。不過，為每個細節都賦予生命的阿爾特多費很有自信，他認為，了解歷史的觀畫者一定會自己去找出主角（就像「尋找威利」的遊戲一般）。

的確如此。熱中這幅畫的粉絲很多，有的會細數畫中登場人物的數目，還有人會將畫中人物的頭像都換成自己的臉，衍生出二次創作，所以確實能很快找出主角。

若將畫面分成三等分，在中央偏左的一等分中，即可看到大流士三世，他搭著由三匹白馬拉著的馬車逃跑，一邊往後看。

在他後面，即是單槍匹馬緊追不捨的主角亞歷山大大帝。

畫中形象渺小的亞歷山大及其坐騎，身披金色鎧甲，頭戴金盔，執矛緊追前方正駕車落荒而逃的大流士三世。

在遠離地面的高處，有塊刻著拉丁文的銘板高懸空中，上頭是這麼寫的：「亞歷山大擊敗十萬名波斯步兵和一萬名騎兵，俘虜了大流士三世的母親、妻子及士兵千人，贏得勝利。」

這個數字的真偽不得而知，但根據現代研究者試算過，兩方士兵加起來共為十萬（這也有不同的說法）。

另外，十六世紀中期，在此畫作完成的幾乎同一時期，法國發生了宗教戰爭，法國將軍塔萬尼斯曾這麼說：「在過往交戰數小時的戰役中，五百名騎兵裡頂多只有十人戰死，但現在一小時就全部殲滅了。」這應該是火藥武器發明前後的差別吧。

以此推論，就跟三百人殺死兩萬人的溫泉關戰役一樣，伊蘇斯戰役的數字也有很大的可能性是灌水的。但總之，這場戰役就此畫下句點，逃走的大流士三世雖然希望捲土重來，但他在西元前三三○年被殺，阿契美尼德王朝也因此滅亡。

鼠疫、狼、鄂圖曼帝國，是當時歐洲的三大威脅

委託阿爾特多費繪製這幅歷史畫的人，並不是純粹出於鑑賞的理由。東西方的

戰爭在進入西元後仍持續著。

對天主教歐洲來說，他們所面臨的主要威脅就是鼠疫、狼、鄂圖曼帝國，
（就像日本諺語中所說，最可怕的事物依序是「地震、雷、火災、爸爸」一樣）。

於此時期，比波斯阿契美尼德王朝更壯大的鄂圖曼帝國高舉上弦月旗幟，順利攻入歐洲，奪取匈牙利南半邊，不久後也來到哈布斯堡王朝的大本營維也納（也就是第一次的「維也納之圍」）。委託繪製這幅畫作的巴伐利亞公爵威廉四世對這種狀態十分憂心，他似乎認為，一千八百多年前歐洲戰勝的畫作可以帶來好運。最後，也如同他的期望，維也納守住了。

雖然不能倖免於難，但卻逃過最糟的狀態，真的是多虧了這幅畫嗎？

畫作中有非常多細節。像是潰逃的大流士僱傭軍隊伍與勢不可擋的馬其頓軍隊，兩者方向的不同形成多種力量對抗。

遠古時代的天災——上帝的憤怒與徹底消失的城市

由於招致上帝憤怒，

所多瑪與蛾摩拉兩座城市在烈火中燒毀；

因為火山爆發，龐貝城絲毫不留痕跡地消失了。

侵襲遠古時代人們的天災，

撼動了畫家的心，

他們創作的名畫，也與天災的傳說一起流傳至今。

08

〈所多瑪與蛾摩拉的毀滅〉——

約翰・馬丁

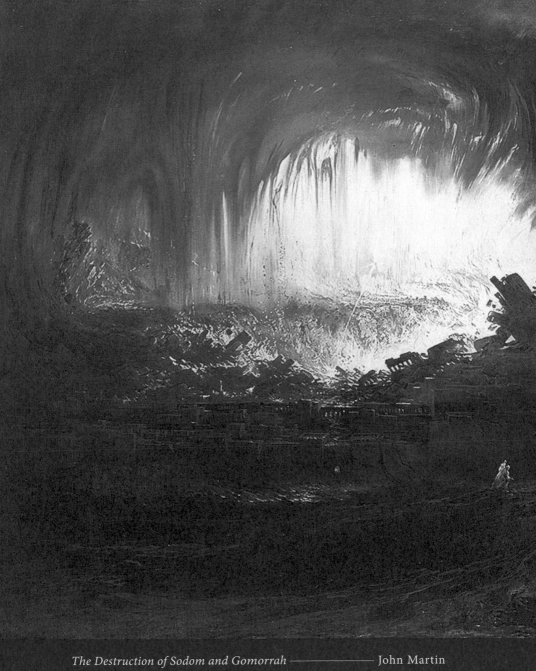

The Destruction of Sodom and Gomorrah ———————— John Martin

date. | 1852年 dimensions. | 136.3cm × 212.3 cm location. | 英國紐卡斯爾 萊恩藝廊

毀於天火的所多瑪──「男性性行為、肛交」的語源出處之城

根據舊約《聖經》〈創世紀〉的記載，上帝和坐上方舟、得以存活的挪亞一家人約定，不會再以洪水滅絕人類（參考第一章）。

不過，這個約定是和「水」相關，至於「火」，似乎又另當別論了（人類難道不會有種被騙的感覺嗎？）。

在挪亞方舟之後，又過了很長一段時間，（大約西元前三千年左右？）故事來到所多瑪與蛾摩拉這兩座相鄰之城。這兩座城市非常繁榮，但不知何時已成為道德淪喪的頹廢之都。有男性性行為、肛交之意的「sodomy」一詞，語源就是所多瑪（Sodom），所以，不難想像《聖經》中所謂的「敗德」意指為何。

對此感到憤怒的上帝這次不是降下豪雨，而是以硫磺與火雨毀滅這兩座城。不過，祂先指派兩位天使去確認羅得[9]的信仰是否堅定。天使也命令羅得夫婦與他們的女兒盡快離城，絕不可回頭。

所有文化中都有「絕不可回頭看」的禁忌，

而這禁忌當然是為了被打破而存在的。

9 譯注：《聖經》中提到，羅得是遵行上帝誡命的「義人」。

羅得一家雖然匆忙逃走，但羅得的妻子還是回頭了，或許，她還是忍不住想遠眺長久居住的城市崩壞的景象吧。但一回頭，當下她就變成了一根鹽柱。

十九世紀英國畫家約翰・馬丁（1789-1854）的〈所多瑪與蛾摩拉的毀滅〉，畫下了這個故事最高潮的一幕。

畫中將烈火燃燒下的夜空，描繪得非常出色。或許，馬丁親眼看過火災旋風吧（一種熱對流現象。火朝著有空氣的方向移動，因此形成上升氣流）？火焰如同柱子般立起，在空中像龍捲風一樣轉動。在它周圍的建築物，就像被吸進無底的泥淖般，逐一崩塌沉沒。

畫面右方的人物是羅得與他的女兒。前者爲了避開灼熱感，以兜巾密實地包住頭部。後者似乎在逃出來時帶著金製食器，將一個放在頭上，另一個以左手牢牢抱著。

在他們身後，如同蛇行一般的閃電從空中往下竄。閃電末端有一個人，那是羅得的妻子。她在回頭望向城市的瞬間，遭到雷擊，就這麼以高舉左臂的姿勢，變成了白色的鹽柱。

所多瑪與蛾摩拉在什麼地方？從鹽柱來推斷，應該是位於死海周邊，這個推論

羅得的妻子在好奇心的驅使下忘記天使的告誡，
回頭看了一眼而變成了鹽柱。

目前比較可信。死海西岸的岩鹽山上頭，現在也立著一根名為「羅得之妻」的鹽柱。

那麼，硫磺與火雨又如何解釋？從常理來判斷，應該是由於火山爆發所造成，但死海周圍並沒有火山，石油與天然氣倒是含量豐富。因此也有人認為，可能是石油或天然氣在引火下造成大規模火災，燒毀整座城市。

不管如何，對當時的人們來說，還是只能將這種毫無慈悲的自然災難視為上帝的懲罰，並反過來推論，是因為道德沉淪的城市有錯吧。

毀滅城市、除掉市民的「天使」

我們再來看另一幅同樣主題的作品：法國畫家古斯塔夫‧莫羅（1826-1898）的〈所多瑪的天使〉。

本作曾在二〇一七年日本舉辦的「恐怖繪畫展」（我負責擔任該展的特別監修）中展出，很多人看了畫作後都很驚訝。我從很多留言回饋中得知，這是由於畫作顛覆了日本人的天使觀。

09 〈所多瑪的天使〉———— 古斯塔夫・莫羅

The Angels of Sodom ———————— Gustave Moreau

date. | 1890年　dimensions. | 93cm × 62cm　location. | 法國巴黎 古斯塔夫・莫羅美術館

頭上有光環的天使，手持代表正義的長劍，接受上帝的指示毀滅城市、殺死居民。

莫羅在畫中採行的觀點是火山說。畫作中，整個畫面被山的稜線斜切，而緊貼著山腳的城市就是所多瑪。從山頂噴發出的熾熱岩漿往下奔流，吞噬一切。在空中俯瞰這景象的天使看起來無比巨大，人類與之相比，猶如螞蟻般渺小。

天使的頭上有光環，手持代表正義的長劍。

這表示，天使是以正義之名毀滅城市、殺死居民。

如同字義所示，所謂天使，即是上帝的使者。祂們接受上帝指示，執行祂的意志，即使是集體殺戮的命令也不能拒絕。這就是讓「恐怖繪畫展」的參觀者震驚的事吧。

個性溫和的日本人隱約相信，所謂的天使，應該是像阿彌陀佛之類的神明一樣，是人類的夥伴，會拯救世人。但這幅畫裡的天使，完全顛覆他們的認知。或者說，就算了解天主教的思維，但畫家的想像力與繪畫當頭棒喝的能力，再一次讓觀畫的日本人知道自己與天主教徒的不同。應該就是這種震撼感，讓這幅畫得到偌大的回響吧。

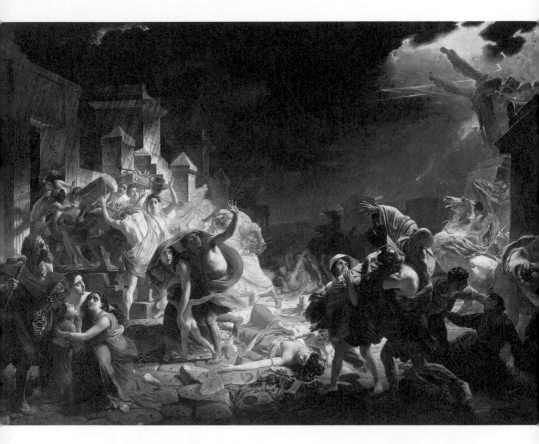

10 〈龐貝城的末日〉—— 卡爾・巴甫洛維奇・布留洛夫

The Last Day of Pompeii ———————— Karl Pavlovich Bryullov

date. | 1833年　dimensions. | 456.5cm × 651cm　location. | 俄羅斯美術館

曾在義大利受學院教育的俄國浪漫主義畫家布留洛夫，在此畫作中精彩描繪出龐貝末日的災難景象，成為後人見證古城悲慘滅亡的傑作。

栩栩如生描繪悲慘景象的「龐貝末日」

所多瑪城是否存在，並無確切證據，但同樣在一夜之間消失的龐貝城則確實存在過。這個義大利南部風光明媚的城市，在十八世紀，也就是消失一千七百年後，隨著遺跡開始被挖掘出來，漸漸讓人們窺見它過去的模樣。

龐貝城昔日是羅馬帝國屈指可數的養生勝地。城裡聳立著柱廊的神殿、富人的豪宅與公共澡堂，還有劍鬥士競技的圓形競技場，供水系統與道路皆設置完備，是一座美麗的城市。城市人口超過兩萬，和所多瑪城一樣繁榮，直到西元七九年夏天維蘇威火山噴發，就此畫下句點。

我第一次拜訪龐貝城遺跡是在學生時代。我和朋友靠著難懂的地圖，搭乘地鐵在一個小站下車。雖然明明是觀光勝地，但下車的卻只有我們和另一對老夫婦。我忘記他們是哪國人了（感覺應該是北歐人），總之，我們在語言上幾乎完全無法溝通。即使如此，我們四人仍持續一起前行。

我們都覺得有點害怕。在盛夏耀眼的陽光下，如同迷宮一般的廢墟裡，除了我們之外，四下無人，也沒有風，有種異樣的安靜。屹立的柱子、噴水池遺跡、石板

路，走著走著就會突然看到的雕像及壁畫……感覺好像被它們直盯著看似的。這裡所有東西都在十公尺高的火山灰下，長眠了好幾個世紀，而且，應該也有無數的死者與動物殘骸吧——雖然現在都已經挖掘出來並埋葬了。對這裡的一切來說，我們這些活著的人是完全的外來者。

我們就這樣走了大約三十分鐘吧，後來，才剛發覺遠處傳來人聲之際，很快地，我們就跟幾組觀光客走在一起了，周圍的氣氛也變得完全不同。幾年後我又去了一次龐貝城，這才知道，我第一次到訪時下車的車站，其實有點像是工作人員出入口之類的地方。其他所有旅客當然都是從正門進來，而那個路線的車站就呈現出觀光區的樣子，充斥著來自世界各地的觀光客，非常熱鬧。

不過，從不一樣的入口進入龐貝城，讓我有了彷彿回到過去的體驗，非常珍貴。之後我看了很多與龐貝城有關的畫作，不論哪一幅，我都覺得栩栩如生。

十九世紀俄國畫家卡爾・巴甫洛維奇・布留洛夫（1799-1852）於羅馬接受學院教育時完成的〈龐貝城的末日〉，獲得許多肯定，堪稱這個主題的代表作。

布留洛夫在作畫期間，當然親自造訪過龐貝城好幾次，據說他也熟讀大量史

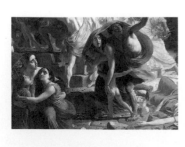

此畫精準捕捉到人物極度痛苦的剎那，能讓人想像當時整座城市因天災而消失、瞬間毀滅的浩劫。

料。也幸好，關於這場災難，有當時的名人以書信方式將自身體驗記錄下來，那就是小普林尼（作家，之後成為羅馬官員）寫給友人塔西佗（歷史家，《日耳曼尼亞志》作者）的書信。

標高一二八一公尺的維蘇威火山爆發時，小普林尼一家住在龐貝城對岸的米塞努姆。小普林尼的舅舅兼養父老普林尼（三十七卷《博物誌》的作者），為了觀察火山活動及援助避難者，搭乘槳帆船越過拿坡里灣。雖然老普尼林建議小普尼林一起同行，但他擔心獨自在家的年邁母親而拒絕。

不意外地，在火山爆發之際，米塞努姆發生了強烈地震，也面臨海嘯（當時還沒有這個詞）與火山灰的襲擊。路上擠滿逃難的群眾，景象淒慘。小普林尼的母親要兒子自己快逃，但他堅持兩人一起逃難，否則他也不走，以此鼓勵母親，最後兩人終於順利逃離。但隔天他收到通知，老普林尼已經因為火山灰窒息身亡……

布留洛夫的畫作也反映出這些記述。

畫面右下方，有位老婦無力地垂坐地上，一位年輕人將手放在她肩上，拚命地

在跟她說些什麼。

這裡表現的是不顧自身危險，希望兒子能活下來的母愛，以及不依母親決定的兒子的愛。

畫面中還呈現出許多故事，都是在大地劇烈搖晃中發生的，從畫面後方抬起腿嘶叫的馬匹即可看出這一點。此外，石板地散布著一粒粒黑點，那是從燃燒的天空降下、足以灼傷人的小碎石。

構圖可分為左右兩邊，右邊有位被抬起的老人，左邊有位年輕父親，但兩人都抬起手來，像是要防止什麼東西打到身體似的。循著他們的視線望去，可以看到裝飾神殿的雕像（畫面右上）搖搖欲墜。不只如此，畫面左邊的建築物也在崩塌中。

在兩邊夾擊下的人們，看似已無路可逃。

龐貝城的死亡人數約為兩千，那是因為在火山爆發的幾天前，當火山出現令人不安的鳴動時，大多數居民都已離開。不過，還是有無其他暫時棲身處的居民、樂觀地覺得待在堅固建築物裡就沒問題的居民，以及因為其他理由而來不及逃走的居民喪命。再加上之後幾天火山灰不斷落下，龐貝城就徹底消失不見了。

至今，龐貝城及其周圍的挖掘工作也還在持續進行中。

第四章

中世紀的疾病——傳染病與「死亡之舞」

鼠疫（黑死病）讓中世紀的人們
陷入恐懼的深淵。
這個奪走歐洲三分之一人口的災難，
也有畫家以戲謔的方式表現。
本章讓我們來回顧
人類與傳染病奮鬥的歷史。

The Triumph of Death —————— Pieter Bruegel

date. | 1562年　dimensions. | 117cm × 162cm　location. | 西班牙馬德里 普拉多美術館

歐洲為什麼有那麼多人骨？

歐洲存在著所謂的骸骨寺與地下墓穴，現在它們也都成為觀光勝地。這些地方滿是人骨（有些地方還高達數萬具），甚至有以骷髏頭和人骨組合而成的吊燈、樂器、紋章等。對於文化背景不同的人而言，這種景象很令人吃驚，甚至會覺得是對死者的褻瀆，但聽說對歐美人士而言，火葬反倒比較殘酷。在天主教的思維中，遺體對於死後的復活是必要的，所以不論如何就是必須土葬。

雖說如此，為什麼西洋繪畫裡會出現那麼多人骨？有抱著骷髏的聖人，還有以骸骨之姿出現的死神。

不，在這之前，要討論的應該是：為什麼歐洲會有那麼多人骨呢？

這是由於土壤不同。

日本的土壤（除了砂地之外）大多是火山土，酸性較高，所以會溶蝕骨頭。反之，歐洲的土壤多為鹼性或中性，不論時間經過多久，埋在其中的骨頭都不會受侵蝕，得以保存下來。這也表示，平常看到骨頭的機會比較多。尤其是傳染病造成人類大量死亡，沒有時間和空間埋葬遺體時。

畫作右下方，一對情侶忘我地彈琴，渾然不覺死神在他們身後也諷刺地彈琴唱和著。

骸骨寺也是鼠疫的產物。正由於鼠疫造成的死者太多，沒有那麼多墓地可埋葬，再加上如果不知道骨頭是誰的，也就只能集中一處統一安置。（不過，我還是無法理解將骨頭當作裝飾品的做法……）

描繪鼠疫災情的骷髏之舞

法蘭德斯[11]的畫家老彼得·布勒哲爾（1525左右-1569）在〈死亡的勝利〉中，描繪出比生者更有活力，而且橫行霸道的骷髏們。

因為是骷髏，所以沒有性別之分，看起來也都長得一樣，但能肯定的是，這幅畫中的它們很多都具有幽默感。讓我們先來看看這部分。

畫面右下方描繪的是宮廷的情景。雖然這世界發生了嚴重的事，但一對情侶眼中只有彼此，仍悠哉地演奏著音樂。在他們身後，有具骷髏也拿著弦樂器伴奏，並期待這對情侶不久後就會因為發現它而慘叫。

餐桌另一邊，穿著滑稽藍色宮廷服的骷髏嘻嘻笑著，因為它手上那個放有骷髏頭的盤子，讓宮廷侍女嚇壞了。

10 譯注：中世紀時期的國家，領土包括現在荷蘭南部、比利時西部和法國北部。

此外，在畫面中景左方的教會廢墟，有一排骷髏將僧侶的斗篷穿成羅馬服裝風

格，一副嚴肅貌，它們可能是打算開化妝舞會吧。其中也有骷髏吹著代表勝利的長

喇叭。它們前方的幾個壁龕都放著骷髏頭作裝飾，但底下卻有一個人臉露出來，看

了令人覺得有點好笑。

好笑和恐懼非常搭。恐怖電影就很清楚這一點，比如：

電影裡會先安排一個小小的恐怖橋段，

馬上再來一個好笑的場景以緩和觀眾的情緒，

之後，才是以令人打寒顫的真正恐懼步步進逼。

這種模式大家都很熟悉吧。

畫裡也赤裸描繪出死亡的無情。畫面下方偏左處，有隻骨瘦如柴的狗正在吃還

活著的嬰兒。再往左看，國王想以財富作為延續生命的交易，但骷髏拿出沙子所剩

不多的沙漏，讓他認清自己已時日無多的事實。旁邊，有具骷髏正坐在一匹嚇壞的

馬上頭，一邊鳴鐘一邊前進，馬拉著的車上則載滿骷髏頭。

畫面中景，有骷髏用漁網網住了一批人，想將他們拋進河裡溺死。中景右邊，有排盾牌充作要塞，但盾牌另一邊，一大群骷髏正蜂擁而至。人類雖然拚命防衛，但情況並不樂觀。

不論是國王、嬰兒、僧侶、騎士或農民，能一次奪走這些人性命的，就是傳染病。在這幅畫裡，到處都看得到它令人畏懼的威力。

畫面後方則是十字軍東征的戰爭場景。左邊的天空被火災染紅，海上的軍艦不是擱淺就是沉沒，彎曲的小路上，有人類軍團在與骷髏軍隊激烈作戰。在山上，只見人類遭斬首、被掛在作為拷具的車輪上，又或是被處以絞刑。

戰爭和傳染病經常聯手襲擊人類，畢竟戰爭是傳染病的巢穴。

但不管如何，造成人類如此大量死亡的主因還是鼠疫。

戴著主教紅帽的骷髏，扶著垂危的主教（象徵教會地位不再崇高，在死亡面前人人平等），走向生命的終點。旁邊則有隻骨瘦如柴的狗，正啃食還活著的嬰兒。

Der Apt.

12 〈修道院院長〉──── 小漢斯・霍爾拜因

Death and the Abbot ──────── Hans Holbein the Younger

date. | 1538年　dimensions. | 6.5cm × 4.8cm

在歐洲中世紀後期，常可看到以「死亡之舞」為主題的畫作，用擬人化的死亡（如骷髏），寓意著生命的脆弱，和世間眾生注定死亡的命運。本畫作為死神化作主教的模樣，將修道院院長拖向死亡。

誕生於中世紀社會的「死亡平等主義」

鼠疫是歐洲的集體創傷。在六世紀到十八世紀之間，它就像周而復始拍打上岸的海浪一般，無情地一波波來襲，造成屍骸遍野、滿目瘡痍。最嚴重的一波流行是在十四世紀，從一三四七年以降的約半個世紀，讓歐洲人口整整減少了三分之一。

大量「死亡之舞」與「死亡象徵」的圖像也在此時出現。尤其是「死亡之舞」這個主題，就是在鼠疫的衝擊下誕生的。在很多繪畫及雕刻中，都可以看到以骷髏之姿出現的「死亡」，牽著人們的手——任何階級的人都有，領著他們跳死亡的迴旋曲。

不論是作為地上之神的君主，或是與上帝距離較近的神職人員，同樣無法長壽，都會因為傳染病死亡。對一般庶民來說，他們早已習慣牢不可破的階級社會，這種「死亡的平等主義」不知帶來多大的衝擊啊。他們對神職人員尤其有很大的幻滅。

神職人員不僅無法幫助信眾，連自己都幫不了。

也因此，對於信眾災難只能袖手旁觀的教會權威一落千丈。

隨著鼠疫結束，中世紀告終，文藝復興誕生，接著是宗教改革——之後會有這樣的演變，也完全可以理解。

德國畫家小漢斯‧霍爾拜因（1498-1543）曾任英格蘭國王亨利八世的宮廷畫家，而為人所知，他也創作了以「死亡之舞」為題的作品。這個共計四十一幅的小型版畫集，正式名稱為《巧妙構思、優雅描繪的死亡景象與故事》。

我們來看其中的一幅：〈修道院院長〉。

身材肥壯的修道院院長看來原本應該是在樹蔭下讀書，這時，頭戴主教冠、手持權杖的骷髏悠閒自在地走來，把院長當成夥伴，拉著他一起。從骷髏的裝束來看，它該不會是剛送主教去墓地後才過來的吧。（又或是主教死後如同殭屍一般化為死神？）

樹上有一只沙漏。但修道院院長似乎毫無察覺，並沒有發現生命的沙粒不知何時已所剩無幾。平常他可能是端著一副沉穩的院長樣貌，但一旦面臨死亡，他也顯得無比慌張，一手揮著《聖經》，一手壓住骷髏的背用力抵抗。不過，決定與他來段死亡之舞的骷髏，可是牢牢抓著他的修道服。

此外，背上還殘存著些腐肉、指甲長得令人感覺不吉利的骷髏，與肥胖的修道

院院長形成對比，這種反差也有一種布勒哲爾風格的幽默感。

驅除災難的裝飾物：「鼠疫守護神」聖洛克的圖像

即使是現代，感染鼠疫不治療的致死率也仍高達百分之三十至六十，更何況是五百年前。當時衛生條件與人們的營養狀態都不佳，也不知道鼠疫的感染媒介是來自囓齒類動物身上的跳蚤，當然無藥物可醫。當時，感染腺鼠疫的致死率為百分之六十至九十，肺鼠疫的致死率更幾乎是百分之百，人們會害怕驚慌也是理所當然。

罹病的症狀也很可怕。一開始是淋巴結發炎，身體出現斑點，並由於內出血而全身發黑（也因此有「黑死病」之稱），並有高燒、嘔吐、劇烈疼痛等症狀，大約三天就會死亡。當時人們會將其視為魔鬼作祟而非上帝的懲罰，也是可理解的。

在鼠疫肆虐下，銷售怪藥的偽醫、描述世界末日的講道者、提出各種預言的占卜師等也紛紛登場。在自暴自棄的氣氛中，亦出現如同跳著「死亡之舞」般發狂的人們。雖然我不想說有這種情況也是情有可原，但同樣的混亂在之後的歷史中也不斷上演。

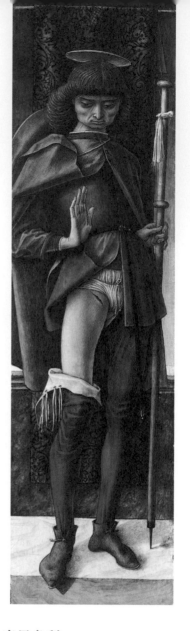

在人們不知道病因，也不清楚治療方法的情況下，最受信賴的就是罹病後的存活者。這些極少數的人明明生病了，皮膚上出現斑點，痛苦萬分，每個人都以為他們活不了，但不知為何卻又康復了。人們很想知道，他們身上為什麼會出現奇蹟、他們是不是上帝所選的聖人……就這樣，一位鼠疫的守護神誕生了：法國人洛克（Rock）[11]。

傳說，洛克將雙親留下的遺產全部分給貧民，前往義大利的聖地巡禮。當時，鼠疫尚未大規模流行，但已在一些地方散播開來，洛克在幫忙照顧患者的過程中自

13 〈聖洛克〉————— 卡羅·克里韋利

St. Roch ————— Carlo Crivelli

date. | 1490年　dimensions. | 40cm×12.1cm　location. | 英國倫敦 華萊士典藏博物館

因為從鼠疫中倖存，洛克被尊為能免受傳染病侵害的聖人。在畫像中，洛克多半是以這種右腿受傷的姿勢出現，顯示出由鼠疫造成的腿部傷口。且所有的洛克畫像都不是純粹的藝術品，而是驅除災難的裝飾物。

己也不幸染疫。就在他病重、待在森林裡靜候死亡降臨之際，一隻不可思議的狗狗來到他身邊舔舐他的傷口，他也因此完全痊癒。人們聽了他的故事後非常感動，教會也認定他為聖人。於是，聖洛克成為人們祈求神蹟的對象。

文藝復興時代的義大利畫家卡羅‧克里韋利（1430-1495），畫了一幅非常有趣的「聖洛克」。當時應該是二十多歲的聖洛克，卻意外地有著一張蒼老的臉孔，或許這是因為他剛戰勝一場大病，變得憔悴之故吧。

這也無妨，但那個像松田聖子早期造型的髮型，又是怎麼回事？不過，那是克里韋利那個時代流行的髮型和時尚吧！那也就沒辦法了。

請注意他右大腿上方，
那裡有個就像是以刀子用力劃出的駭人傷口。

聖洛克刻意拉下褲襪，讓我們看見。這是因為光環、傷痕（有時候也包括被狗抓），是描繪聖洛克時的必要元素。

克里韋利的這幅作品，和其他聖洛克畫像一樣，都不是純粹的藝術品，而是驅

11 譯注：之後洛克被尊稱為「聖洛克」（St.Rock）。

除災難的裝飾物。因為，每個人都知道，鼠疫並未從這世上消失，某一天也有可能再次襲擊人類。

三十年戰爭——最大也是最後的宗教戰爭

三十年戰爭，是十七世紀以德意志地區為主戰場的戰爭。

一開始是內亂，後來演變為宗教戰爭，

繼而又擴大為國際之間的紛爭，

對一般老百姓來說，這戰爭不折不扣是個災難。

人類如此的愚行，

畫家如何將它昇華為藝術呢？

我們來看看。

〈呂岑會戰〉————卡爾・瓦爾邦

Battle of Lutzen————————Johan Wilhelm Carl Wahlbom

date. ｜ 1855年　dimensions. ｜ 101cm × 151cm　location. ｜ 瑞典國立美術館

傳說中導致人口減半的十七世紀宗教戰爭

在馬丁‧路德發起宗教改革的大約一百年後，一六一八年，哈布斯堡家族統治的神聖羅馬帝國領地之一波希米亞（現在的捷克）發生了一起事件。

由於統治者強迫人民只能信仰天主教，並關閉新教教會，幾位憤怒的波希米亞貴族衝進布拉格城堡，將三位官員從二樓的窗戶往下推出去。

這件事如果只是造成三個人受傷也就罷了，但事情並未因此結束，不但導致內亂，之後更演變成宗教戰爭，戰爭進入後半段，又變成和宗教無關的國際紛爭，從頭到尾，整整持續了三十年。當初應該誰都沒料到會如此演變吧。戰爭規模之所以擴大、時間拉長，皆是由於各國出於自身利益與欲望而介入。

天主教的一方有西班牙、神聖羅馬帝國、天主教聯盟（多為德意志地區的南部諸侯國）、丹麥─挪威聯合王國、克羅埃西亞等。新教的一方則包括德意志的新教諸侯國、瑞典、荷蘭，以及鄂圖曼帝國（！）。

另外，令人訝異的是，法國雖然是天主教國家，但在國家利益優先下（統治法國的波旁王朝希望能削弱哈布斯堡王朝的勢力），反倒站在新教這一方。

作為主戰場的德意志地區，不論城市或鄉村盡是斷垣殘壁，人口不是銳減一

半，就是少了三分之一（與中世紀鼠疫造成的結果一樣），經濟停滯，自此成爲落後地區。直到普魯士王國的腓特烈一世登場前，都是無數弱小國家的集合體，成爲其他強國謀取利益之地。

「北方雄獅」的臨終時刻

很多人是透過描述兩位歷史名人的戲劇，而認識三十年戰爭。這兩位名人一位是瑞典的古斯塔夫二世・阿道夫，一位是帶領神聖羅馬帝國軍團的阿雷布雷特・馮・華倫斯坦。前者是有「北方雄獅」之稱的瑞典國王，後者是波希米亞出身的傭兵隊長。分別有畫作描繪兩人的臨終時刻。

關於古斯塔夫二世，我們來看十九世紀瑞典畫家卡爾・瓦爾邦（1810-1858）的戰爭畫〈呂岑會戰〉。

呂岑位於萊比錫近郊。古斯塔夫二世率領的六萬新教軍隊，與華倫斯坦率領的六萬天主教軍隊在此激戰。那是一六三二年的深秋，大霧籠罩。

畫面中描繪出濃霧，以及戰馬群踩踏所揚起的煙塵。在視線不佳的情況下，兩

在三十年戰爭中，新教聯盟雖然最終取得勝利，但在戰爭中，瑞典國王古斯塔夫二世卻不幸戰死。

方士兵近身作戰。忽然，命運的槍聲響起！瞬間，濃霧出現裂縫，在稍微能窺見藍

天的那一刻，馬上映入眼簾的這一幕，就是畫家想捕捉的畫面。

畫面中央，是已經死亡的古斯塔夫二世。他眉間的血，是因敵軍的子彈造成。

古斯塔夫二世所騎的馬立起後腳，要不是他的軍靴還扣在馬鐙上，應該會被甩落在

地吧。在他身邊，有匆忙趕來的親信一手扶著國王的肩膀，一手持劍想撥開敵軍手

上的槍枝。另一位親信也急忙趕了過來，所以，國王應該不會像畫面右下方的男人

一樣被取下首級。

然而，除了極少數幾個人之外，敵軍和自己人都不知道古斯塔夫二世已戰死，

還在持續交戰。最後，呂岑會戰以瑞典大勝收場。

不過，失去國王這位重要人物，

也很難說這是真正的勝利。

——古斯塔夫二世從小備受父親期待，十歲就參加國政會議，接受軍事訓練。

經此一役，瑞典也無法再像之前一樣，扮演左右三十年戰爭的重要角色。

十六歲登基後，開設武器工廠，改良火藥武器，並領先他國，建立以徵兵方式確保常備軍的制度，也立下嚴格紀律。他率領被譽為歐洲最強的國民軍，與丹麥、俄羅斯、波蘭等國作戰，屢戰屢勝。他以阻止哈布斯堡家族北上的名義參與三十年戰爭，並進逼德意志地區。

戰場上總是一馬當先的勇猛王者，被劃破白霧而來的子彈射擊身亡時，年僅三十七。如果他能再活二十年，不，就算多活十年也好，他的宏願——建立以波羅的海為中心的帝國，或許真能實現。如果真是如此，今天的歐洲地圖應該就是不同的模樣了吧。

被暗殺的著名傭兵隊長華倫斯坦

古斯塔夫二世戰亡的兩年後，華倫斯坦也在五十歲喪命。德國歷史畫家卡爾・西奧多・馮・皮洛蒂（1826-1886）也畫出了華倫斯坦遭暗殺的場景。

畫作的正式名稱是〈華倫斯坦屍體前的賽尼〉。

賽尼的全名是詹巴迪斯塔・賽諾，他是華倫斯坦雇用的占星術師（這是那個時

15〈華倫斯坦屍體前的賽尼〉

──── 卡爾‧西奧多‧馮‧皮洛蒂

Seni in front of the corpse of Wallenstein ──── Carl Theodor von Piloty

date. │ 1855年　dimensions. │ 365cm×411cm　location. │ 德國慕尼黑 新繪畫陳列館

被華倫斯坦雇用的占星術師賽尼，站在果真不幸被他言中會喪命的雇主面前，表情複雜，難以判斷他到底在想什麼。

代會有的狀況）。賽尼雙手緊抓帽子，低頭俯視雇主的屍體。根據傳言，賽尼曾一再提醒華倫斯坦，他看見一六三四年有凶星，要華倫斯坦必須小心。但另一方面，也有賽尼與暗殺有關的傳聞。畫家讓賽尼帶著一臉複雜的表情，究竟是想表達什麼？這就由觀者自己判斷了。

畫裡的場景是華倫斯坦的住所。他倒下時，似乎拉扯到透著光澤的絲綢桌布。在細劍穿刺下，他的胸部和腹部微微滲出血來。華倫斯坦右手戴著戒指，桌上擺著華麗的燭台、書籍、珠寶箱，以及占星用的環形球儀（可以看見天蠍座與獅子座等）。看起來，華倫斯坦過著豪奢的生活。一般人對傭兵的印象，是他們會幫付出較高報酬的陣營作戰、過著隨時都可能會喪命的流浪生活，傭兵隊長更是負責執行粗暴戰事的人。這樣的例子確實很多，但華倫斯坦有一點不同。

華倫斯坦的父母是地位比較低的貧窮貴族，他受父母的信仰影響，一開始也是信仰新教，後來才改信天主教，加入神聖羅馬帝國軍。當波希米亞發生前述叛亂時，他很有技巧地鎮壓，並順便接受叛亂者的領土與財產，不但因而變得富有，也開始嶄露頭角（他最後的身分是公爵）。

之後更了不起的是，他在國王的同意下，擁有自己的軍隊，集結了三萬傭兵，

晉身為傭兵隊長。不只如此，他甚至被任命為皇軍總司令官。從國王對華倫斯坦的器重來看，不難想像他有傑出的政治手腕。

為了不讓手下的傭兵平白犧牲，他想了很多種方法。

其中之一，是禁止傭兵所有的掠奪行為，並支付他們高額的工資。

包含高額工資在內的軍費，是來自各個駐紮的城鎮。華倫斯坦與駐紮地交涉，以稅金交換保護他們免於受敵軍攻擊。這種做法看起來跟黑道收取保護費沒什麼兩樣，但人民由於不必捐錢給敵軍，所以對他們心懷感謝。不過，其他諸侯和軍人都很憎恨華倫斯坦，國王也開始對於下放太多權力給他而產生危機感。十年過去，戰爭告一段落之際，華倫斯坦被解除職務，回到自己的領地。

不到兩年，戰況開始出現變化。古斯塔夫二世的參戰，讓神聖羅馬帝國皇軍顯現敗象。國王懇請華倫斯坦復職，私下似乎也承諾會給他極豐厚的報酬。隔年，爆發呂岑會戰。雖然華倫斯坦戰敗，但古斯塔夫二世也戰亡了，這對國王來說也等同於勝利。至此，華倫斯坦已無利用價值，給予報酬也可惜，因此派遣刺客暗殺他。

雖說如此，呂岑會戰後的華倫斯坦也表現出很多令人費解的行為。他避免和瑞典真正開戰，獨斷地想與瑞典和解。另外，也有他是否想爭奪波希米亞王位的傳聞。此外，還有人質疑，他只是表面上名為天主教徒，但其實內心是捨不得新教的（從亨利四世的例子來看，這是很有可能的）。在國王、波希米亞貴族，甚至羅馬教皇都是敵人的情況下，這位野心家最後的歸宿就是被暗殺。

在名傭兵隊長遭到暗殺後，法國也大規模地介入戰事。在三十年戰爭結束後來看此事，得勝的一方可說是波旁王朝，失敗的一方則是哈布斯堡家族，而最大的受害者可說是德意志地區的一般人民。

虐殺、強暴、縱火、絞刑……那些被畫下來的殘暴行為

當時，傭兵還是軍隊的主力（連古斯塔夫二世也曾因為兵源不夠，須以傭兵補足）。華倫斯坦雖然嚴格禁止傭兵的掠奪行為，但其他的傭兵隊長，還是不得不在某種範圍內默許這種事發生。原本傭兵的酬勞就很低，所以他們在賣命作戰的同時，也把掠奪財物當成一種賺錢方式（這種行為和現代的傭兵不同）。要是上頭管

桌上擺著華麗的燭台、書籍、珠寶箱，以及占星用的環形球儀，可看出華倫斯坦過著豪奢的生活。

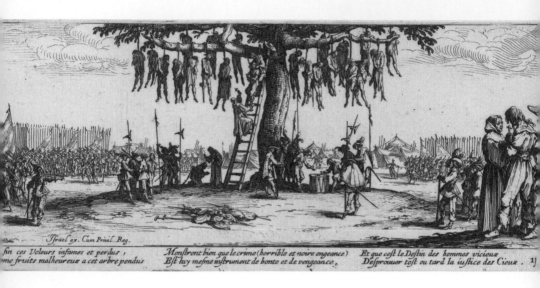

Israel ex. Cum Priuil. Reg.

fin ces Voleurs infames et perdus ,
me fruits malheureux a cet arbre pendus

Monstrent bien que le crime (horrible et noire engeance)
Est luy mesme instrument de honte et de vengeance ,

Et que c'est le Destin des hommes vicieux
Desprouuer tost ou tard la iustice des Cieux . 11

16 〈絞刑〉 ——— 雅克・卡洛特

The Hanging ——————— Jacques Callot

date. | 1633年　dimensions. | 8.2cm×18.6cm

此畫作出自《戰爭的苦難》版畫集，描繪傭兵被處決的情景。當時的軍隊以雇傭兵為主，處決是為了嚇阻傭兵燒殺擄掠的行為，但實際上有時傭兵隊長也會為了獨占戰利品而對士兵行刑。

得太嚴格，他們就會跳槽去其他默許此一做法的軍隊。

他們對奪取敵人財物絲毫沒有罪惡感。而且，當戰爭與宗教扯上關係後，他們更視敵人為惡魔，行為也變得更殘暴。他們之所以會攻擊教會和修道院、縱火、虐殺神父、強暴修女，都是因為如此。

路易十三世的宮廷版畫家雅克・卡洛特（1592-1635）參加過三十年戰爭，他將親眼所見的各種悲慘狀況，製作成一系列銅版畫，以《戰爭的苦難》（Miseries of War）為題發表。

很快就在歐洲獲得好評的這套版畫集，包括哪些內容呢？從它們的主題就可以想像：「軍籍登記」、「戰鬥」、「強暴」、「搶奪修道院」、「掠奪村莊與縱火」、「攻擊馬車」、「逮捕罪犯」、「吊刑」、「絞首刑」、「槍殺」、「火刑」、「車輪刑」、「醫院」、「乞丐與死亡」、「農民的復仇」、「報酬分配」。

傭兵選擇想參加的軍隊後登記軍籍，參與作戰，在作戰的過程中無惡不做，但他們也可能被處以殘酷的刑罰，受傷、生病或淪為乞丐，又或是遭農民復仇。但是，將他們當作棋子一般用了就丟的傭兵隊長，卻能獲得國王的獎賞。這一系列作品是對這種狀況所做的沉痛批判。

我們來看其中一幅「絞刑」，這是出自《戰爭的苦難》的版畫集。對於才剛接觸種種殘暴行為的菜鳥傭兵，或是臨陣脫逃的士兵，軍隊會讓他們觀看刑罰，以作為一種威嚇方式。

其中一個刑罰，就是使用大樹行刑的絞首刑。

刑場外圍豎著長槍，以防有人逃跑，被抓著的人身邊則有握著大大斧槍（在長槍上裝置有斧頭的沉重武器）的軍人。神職人員聆聽受刑者最後的告解，為他祈禱。還有位神職人員爬上梯子，在受刑者面前拿出十字架。受刑者身上只穿著內褲，原本穿的衣服或帽子都必須脫掉（多半是被搶走吧）。在畫面中央，受刑者就和槍、劍一樣，滿滿都是。在大樹下，有執刑者在擲骰子賭博，以決定要將什麼衣服和武器納為己有（這裡讓人想起耶穌釘在十字架前被剝奪衣服）。

對於過著一般生活的人來說，與傭兵扯上關係的戰爭，無疑只能說是災難。有很多苦於生計的貧民成為傭兵，另一方面，當然也有傭兵私底下賺了很多錢，之後成為商人。總之，只要戰爭的時間拉得越長，就越多災難。

大火與繪畫，西方人所描繪的「江戶之花」

自古以來，人類的生活一直受火災威脅。

很多畫家也將火災發生的景況描繪下來，

本章將介紹以「森林大火」、「倫敦大火」、

「江戶明曆大火」為題材的繪畫，

以及與這些火災相關的故事。

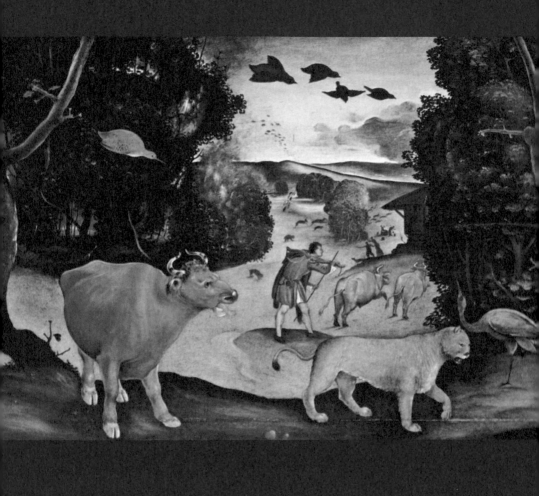

17 〈森林大火〉 ——— 皮耶羅・迪・科西莫

Bildfolge zur Frühgeschichte der Menschheit, Szene ——— Piero di Cosimo

date. | 1488年　dimensions. | 71cm × 203cm　location. | 英國牛津 艾許莫林博物館

森林大火所燒出的西方陰暗面：「人獸交」

最近，世界各地都傳出有大規模森林大火的新聞。想當然耳，從人類還沒有在地球上登場的遠古時代開始，由於打雷和天乾物燥，本來就經常有森林大火。將森林大火稱爲火「災」，純粹是因爲對人類來說，它是一種「災難」，但如果是人爲的「策略燒除」[12]，即使山林起火，也不會稱之爲火災（但這對鳥獸昆蟲而言仍是災難）。

描繪森林大火的作品，數量驚人的稀少。相較之下，以火山爆發爲主題的繪畫很多。而且，和水一樣，火應該也能刺激畫家的創作欲，所以這是怎麼回事呢？是因爲森林大火和壯烈的火山爆發不同，不會讓人聯想到上帝發怒嗎？或者，純粹只是與畫家見過森林大火的比例較少有關？

文藝復興初期的義大利畫家皮耶羅・迪・科西莫（1462-1522）創作過一幅長兩公尺的橫幅作品《森林大火》。

或許，正是被同時代的人稱爲怪人的皮耶羅，才會選擇以森林大火爲主題吧。

實際上，他是否看過森林大火，也不得而知。這幅畫一點眞實感都沒有，但看起來很奇妙，是幅有趣的作品。

12 譯注：為了促進森林生態平衡或更新森林等目的，在可受控的範圍下製造的人為山火。

據說，這幅畫的創作靈感，是源自於古羅馬詩人盧克萊修的《物性論》（*De Rerum Natura*）。《物性論》提到，人類克服了對火的恐懼，並學會使用火之後，文明於焉誕生。這幅作品就是將這個論點具象化。在森林前方滅火的男性，是克服恐懼的象徵；中景右方，穿著皮製上衣追趕牛群的男性，則是象徵文明。此外，畫中出現了早在西元二世紀就已滅絕的歐洲獅（雌雄皆有），在畫中應該是要表現出已經過了很長的一段時間吧。

畫面中央的森林在燃燒著，森林深處的樹木都已燒成火柴棒狀。森林兩端的上方竄出黑煙，大量飛鳥捨棄棲息之地，飛出森林外。畫面後景也呈現出動物四散逃逸的景象。畫面前景，則看得到獅子、大熊與小熊、牛、鹿、豬、鷲等家畜和野獸因為逃離大火而鬆了口氣的樣子。

森林裡原本就是住著這麼多動物和鳥類。不過，也有一些如果不是因為森林大火，人類就不會看見的生物跑了出來。就在中景稍微偏左處，靠近森林的地方有兩頭豬。而其中一頭，竟然是人面豬！牠有著可愛的圓臉，直視觀畫者的方向。就在兩頭豬的前方，有一頭鹿正望著樹上的鷲，從側臉來看，牠也是人面鹿。在皮耶羅的時代，確實有人會認為，人獸交所生下的孩子就是長這個樣子。

畫中的人面豬與人面鹿，可能是人獸交所生下的下一代。

在以狩獵民族組成的歐洲諸國，人獸交一直是個問題，這從中世紀的動物判決紀錄即可得知。紀錄中，有很多人類找動物交配的行為被判有罪、遭受處刑的案例。而且，現在的歐盟國家之中，竟然有超過一半的國家制定有人獸交的刑法（日本則沒有）。

其中，丹麥遲至二〇一五年才立法限制人獸交，立法的理由還很具衝擊性。

原來，由於之前在丹麥，人獸交的行為不會被逮捕，所以有此癖好者大量聚集到丹麥。

此外，也有動保團體施壓，所以不得不立法。

世界之廣，有許多不同的面向，陰暗的部分也深不可測。

正如皮耶羅所畫的，在森林大火的災難下，人面獸才會出現在陽光下，這個陰暗面才會顯露出來。在新冠疫情蔓延的現在，世界上的許多陰暗面也正暴露於陽光下，不是嗎？

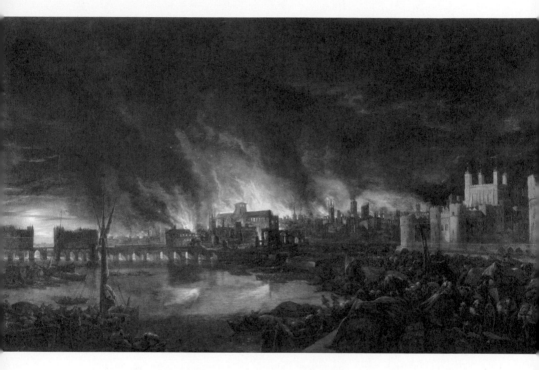

18 〈倫敦大火〉 ———— 作者不詳

The Great Fire of London ———————— Unknow

date. | 1675年 　dimensions. | 27cm × 46.3cm 　location. | 倫敦博物館

此幅畫呈現出倫敦史上最嚴重的火災。起因是一間麵包店失火,在強風吹襲下,火焰很快遍布全是木屋的狹窄街道。大火延燒整座城市,連續燒了四天。

麵包店疏失所引發的倫敦大火

我們也來看跟城市大火有關的作品。

羅馬大火（西元六四年）、日本江戶時代的明曆大火（一六五七年）和倫敦大火（一六六六年），被稱爲「世界三大火災」。後兩場火災，幾乎是發生於同時代的災難。據推算，這時期的江戶人口爲五十萬，倫敦四十萬。附帶一提，巴黎是四十五萬（由此可知江戶是何等規模的大城市）。

倫敦大火發生在九月二日半夜，肇始於一家用火不愼的麵包店。當時，泰晤士河北岸、城牆所包圍的舊倫敦（相當於現在的西堤區），房子幾乎都是兩層樓的木造建築，狹窄的小路錯綜複雜，死巷也很多，還保留著中世紀城市的結構。正因爲是這種結構，所以跟江戶一樣，從以前開始，只要發生火災，規模就容易擴大。這次的大火在強風吹襲下，更長達四天，城牆內的區域有五分之四被徹底燒毀，一萬三千間房屋在火災中燒爲灰燼。這場火雖然也延燒至城牆之外的西區，但該區住的是富人，房子多爲磚造建築，所以損失較少。

一幅作者不明，從風格來看屬於荷蘭畫派的小型畫作〈倫敦大火〉，如實描繪出當時的景象。

原本建築已處於嚴重失修狀態的聖保羅大教堂，在此次大火中也難逃祝融。

畫面前景，滿是正在逃難的大量居民。什麼都沒帶的他們逃到泰晤士河邊，等待著渡船。雖然船資在這種時候高漲了好幾倍，但據悉，渡船還是在河的兩邊來來回回了不知多少次。火焰燒得夜空一片焦黑，舊聖保羅教堂也即將付之一炬。

畫面左方，是橫跨河川的舊倫敦橋。它比現在水泥建造的倫敦橋，更靠近河川上游的位置，當時是連接市區與河岸對面的唯一橋梁。

這在日本是絕對不會看到的景象——當時歐洲的每座石橋上都有建築物（請參考拙著《恐怖橋梁的故事》）[13]。倫敦橋也一樣，上頭也有一排好幾層樓的房子。不過，在這幅畫裡，倫敦橋上的建築物就像少了齒梳的梳子一樣，出現幾個缺口。事實上，在此次大火發生約三十年前，橋上的建築物才因為火災燒掉三成左右，這時候還沒有完全重建。幸好，倫敦大火時，橋上的這些房子並未因重量和高溫而崩塌。

畫面右方座落著倫敦塔。可以看得出來，它和名稱不同，並不是獨立的一座塔。它是個占地大約七・二公頃的大型要塞，在堅固城牆的包圍下，有著大大小小的十三座塔。倫敦塔的正式名稱是「女王陛下的宮殿與城堡」，裡頭保管著皇室代代的寶物。

倫敦塔是皇室的重要建築，一定得救。所以，斯圖亞特王朝第三代的查理二世

13 譯注：日本「河出書房」出版。

也顧不得臉上沾滿了煤灰，親自參與救火（當時救火的方式與江戶相同，只能拆掉房子，避免火勢延燒）。多虧如此，火勢在即將波及倫敦塔之前停止，讓倫敦奇蹟似地完全倖免於難。

查理二世的父親在清教徒革命中遭到處刑，他也因此過著流亡生活，直到奧立佛‧克倫威爾的獨裁結束、王朝復辟，他才得以回國。發生倫敦大火這年，正好是王朝復辟後的第六年。有「快樂君主」之稱的查理二世登基後，雖然讓各種娛樂重回倫敦，例如重啟劇院等。但在大火發生的前一年，鼠疫才剛來勢洶洶，讓他好不容易得到的支持度也蒙上陰影。不過，快樂君主查理二世的運氣不錯。

**這場大火終結了鼠疫，
造成的死亡人數更是奇蹟似的少。（官方數字是五人！）**[14]

火災結束後，城市只能重建了。於是，倫敦開始徹底改造中世紀雜亂狹窄的街道，建築物也改成磚造，自此之後，倫敦重生為一個近代都市。

英國也有人將一六六六年稱為「驚奇之年」。因為，當時在劍橋大學就讀的牛

14 編注：死亡人數之所以這麼少，有一說是認為貧民和中產階級的死亡人數並未列入紀錄，且火災可能焚毀了受害者的屍首，才沒有留下易於辨認的遺體。

頓，由於學校因鼠疫關閉而回到家鄉，並在那裡發現了萬有引力定律[15]。再者，倫敦大火也成為一個契機，一六八一年，世界第一家火災保險公司在倫敦成立。這些都可說是轉禍為福。

荷蘭傳教士所畫的明曆大火

日本的明曆大火也一樣有圖像化的紀錄。荷蘭傳教士暨歷史學者阿諾爾德斯‧蒙塔努斯在一六六九年出版的《東印度公司遣日使節紀行》中，就有一幅〈明曆大火〉圖。

畫裡的建築物和人們穿的衣服都很奇妙，他們的髮型和臉也讓人覺得不大對勁。要說他畫的是日本和日本人，還真的令人哭笑不得。不過，畢竟蒙塔努斯從未去過日本，只是將聽來的事情說給插畫家聽，所以難免會畫出這樣的作品。雖然這麼說，但畫裡的確傳達出兇猛火勢的可怕，也畫出滅火的人架著梯子爬上屋頂，要拆除房子的真實景象。

和倫敦大火不同，明曆大火發生在白天，時間是一六五七年（明曆三年）一月

15 譯注：牛頓後來是在1687年發表了萬有引力定律。

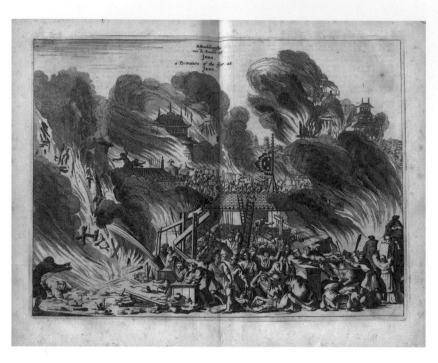

19 〈明曆大火〉 —— 阿諾爾德斯・蒙塔努斯

The Great Fire in Edo —— Illustration of Atlas Japannensis by
Arnoldus Montanus

date. │ 1680年　dimensions. │ 39.4cm×45.3cm　location. │ 江戶東京博物館

17世紀發生在江戶（現在的東京）的大規模火災，由荷蘭傳教士兼歷史學家將聽來的故事轉述給插畫家聽，
繪製成此幅〈明曆大火〉圖。

十八日的上午八點左右。當時，江戶已經將近三個月沒下雨，空氣十分乾燥，當天又颳著強風，以至於火勢一發不可收拾。大火整整燒了三天，燒毀的面積多達二五七四公頃（倫敦大火是一七六公頃），推估死亡人數約在五萬到十萬之間，江戶城的天守閣也被燒毀。大火造成的慘狀遠非倫敦大火可相比。

明曆大火發生於德川幕府四代將軍德川家綱在位時。在歷史上存在感很薄弱的這位將軍，不像查理二世那樣在火災中有高調的表現，而是務實地提供資金協助重建。

不過，比起家綱，人們更感興趣的是火災的起源。明曆大火又稱「振袖大火」[16]，因為當時的人們喜歡用帶點恐怖感的故事來傳述這場大火（這一點倒是很日本人）。

故事是這樣的——

火災的起源是位於本鄉的本妙寺。是怎麼發生的呢？

大商店老闆的女兒、十六歲的梅乃，對本妙寺一位侍童一見鍾情。梅乃的母親不忍女兒為無法實現的戀情所苦，因此做了一件和服給她，這和服的花樣就和那位侍童衣服的花樣一樣。結果，梅乃抱著和服，不願放下，原本的病情也變得更加嚴

16 譯注：「振袖」是年輕女性所穿的和服。

重，不久後就香消玉殞。梅乃的母親將和服披在女兒的棺木上，舉行葬禮，接著就要葬於本妙寺。在寺院打算燒掉和服給逝者時，和服忽然如同女人一般立起，燃燒了起來，於是燒毀了本妙寺，也燒了江戶。

「火災與打架，是江戶之花。」[17]

不過，日本人並沒有從振袖大火中學到教訓，還是繼續以木頭和紙建造房子。

17 譯注：日本俗諺，用以嘲諷江戶時代常有吵鬧與火災的狀況。

一波接一波的瘟疫攻擊

羅密歐與茱麗葉的戀愛悲劇，
是瘟疫蔓延下所造成的。
當時的歐洲各國，一次又一次面臨鼠疫的威脅，
也蒙受都市人口大量損失的佴大犧牲。
畫家也以作品記錄下
悲劇中堅強奮起的人們如何繼續生活。

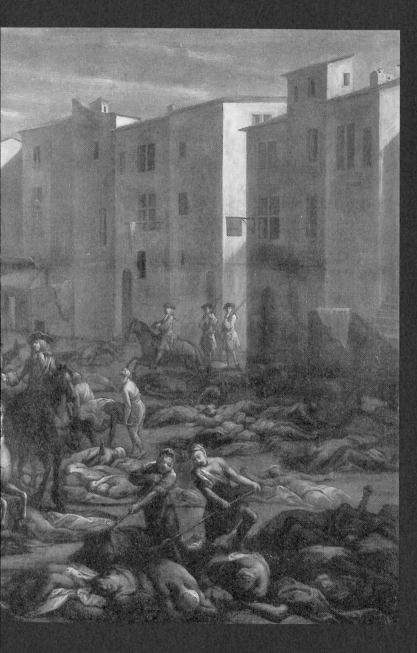

〈馬賽的瘟疫〉

—— 米歇爾・塞爾

Scene de la peste de 1720 a la Tourette (Marseille) —————— Michel Serre

date. | 1720年 dimensions. | 125cm ×201cm location. | 法國蒙彼利埃 阿特熱博物館

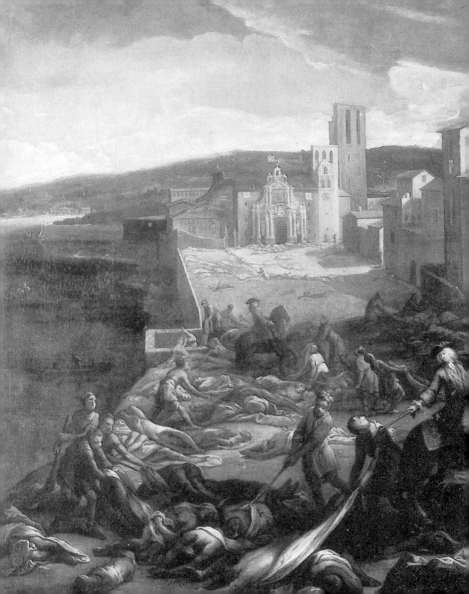

羅密歐與茱麗葉也是因為瘟疫而錯過彼此

這世界上，有多少對戀人的命運，因為新冠肺炎而改變啊！這其中，或許也有人像羅密歐與茱麗葉一樣，面臨了最糟的情況。

莎士比亞的悲劇《羅密歐與茱麗葉》是在十六世紀末寫成。當時的倫敦，從一五八二年到一六〇九年之間，發生了五次鼠疫大流行，劇場也是不停開了又關，關了又開。這齣悲劇設定的背景，則是十四世紀義大利的維洛那，那時的義大利也一樣正處於瘟疫中。

《羅密歐與茱麗葉》的故事，最後是這樣的——羅密歐被驅逐出城，茱麗葉即將和父母安排的對象結婚，於是，她去請教神父該怎麼做。神父給她一種藥，讓她能在喝下後，看起來就像是已經死亡，但其實還活著，藥效大約能持續兩天。茱麗葉服藥後，家人也真的以為她已經去世，而將她移至家族的墓室。神父寫了封信向羅密歐說明這一切，並請另一位神父代為轉交。

但是，作為信使的神父卻因為在旅途中接觸到鼠疫患者，被隔離了好幾天，也沒辦法將信交付給任何人。結果，羅密歐不知道這重要的真相，以為茱麗葉真的死了，也在她身旁服毒自盡。不久後，茱麗葉甦醒，發現情人的屍體，也跟著自刎身亡。

21〈檢疫島新拉扎雷托島〉

──────── 弗朗切斯卡・蒂羅尼

Isola del Lazzaretto Nuovo ──────── Francesco Tironi

date. │ 1778~1779年　　dimensions. │ 28.4cm×42.1cm　　location. │ 英國國家美術館

在鼠疫肆虐期間，就如同如今新冠肺炎爆發時一樣，人與船隻都需要先隔離，等二十至四十天後，無症狀才能上岸或進港。此幅畫作就是描繪當時設在威尼斯一座小島上的檢疫所。

亡。等到神父趕到墓室之際，這對年輕戀人早已成了冰冷的遺體。

── **這是因為沒有手機，發生在瘟疫時代的悲劇戀情。**

描繪檢疫所的畫作

第四章已經提到，鼠疫是如何兇猛地肆虐十四世紀的歐洲。在這之後，各地的港口都市會在防疫上變得格外神經質，也一點都不奇怪。因為人和貨物大量流通，也會一起把鼠疫給帶進來。

我們來看威尼斯的例子。

由一百二十座島嶼所組成的這個美麗水都，也難逃鼠疫威脅。十四世紀後半，歐洲第一個檢疫所，就設立在威尼斯本島的玄關口：一座名為新拉扎雷托島的小島上。儘管那個時代，人們還不是完全清楚鼠疫的病因和治療方式，但已經從經驗中知道發病前會有潛伏期，只要先將病人和健康的人隔離，就能預防傳染。義大利畫家弗朗切斯卡・蒂羅尼（約1745-1797）就用水彩畫下了〈檢疫島新拉扎雷托島〉。

這是十八世紀的作品，我們可以看到，島上除了檢疫所外，也增建了放置商品的倉庫，因而變得很狹窄。倉庫看起來是採開放空間的設計，因為如果是密閉空間，空氣不易流通，會讓鼠疫更易傳染開來。

所有前來威尼斯的船舶，船上人員要先至這座島接受檢疫，有症狀者就需要進隔離醫院。如果船上的人都沒有症狀，船隻也要在港灣外等候四十天（有時候是二十天或三十天）。直到確認這段期間內，船上沒有人出現症狀，才得以進港上岸。

英語中的「檢疫隔離」一詞 "quarantine"，就是來自義大利語的「四十天」（quarantina）。

我從報導中看到，當新冠肺炎在義大利爆發、政府開始對人民外出加以限制時，人們不斷提到了「四十天」一詞。聽到這個歷史用語，或許也會更加深人們的恐懼吧。

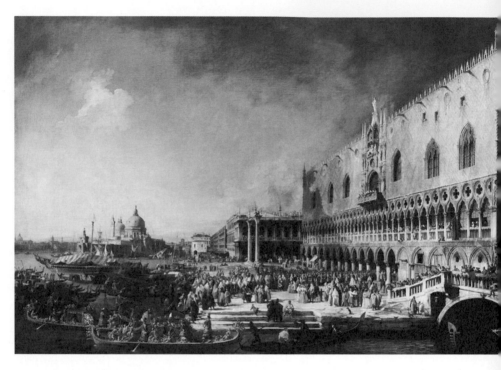

22 〈法國大使蒞臨威尼斯〉

————————————————— 喬瓦尼・安東尼奧・卡納爾

Entrance to the Ducal Palace of Count Gergy, ambassador of France
————————————————— Giovanni Antonio Canal

date. | 1726~1730年　dimensions. | 181cm×259.5cm　location. | 聖彼得堡 埃爾米塔日博物館

經過鼠疫肆虐的威尼斯，在十八世紀時已不復當年的盛況。這幅畫作描繪法國大使到威尼斯就任時的熱鬧景象，目的是希望吸引觀光客能再度造訪這座曾有「亞得里亞海女王」之稱的城市，宣傳意味濃厚。

威尼斯風景畫，刻畫著對瘟疫的沉痛回憶

來到十八世紀，鼠疫還是數度來勢洶洶地襲擊歐洲各地，繼續收割人命。

即使威尼斯對公共衛生的標準比其他地方更高，實施檢疫、隔離，商品也要放在通風的空間，但還是防不了鼠疫。一五七五年起持續一年的疫情，讓四分之一的人口喪命（其中包括威尼斯最具代表性的天才畫家提香）。一六三○年的疫情更嚴重，據說城市人口因此少了近三分之一。

不過，即使一再受創，這個有「亞得里亞海女王」之稱的都市，還是一定會重新站起來的。威尼斯出身的風景畫家喬瓦尼・安東尼奧・卡納爾（1697-1768）的畫作〈法國大使蒞臨威尼斯〉，就可謂是個證明。

畫中描繪的場景，是一七二六年，法國大使帶著華麗的貢多拉船，熱熱鬧鬧來到威尼斯共和國就任，同時受到熱烈的歡迎。畫面右方是宏偉的總督宮（當時的總督官邸兼行政機關），陽台上也擠滿了人潮。

事實上，這時期的威尼斯已過了全盛期。由於海洋航線往大西洋移動，以貿易立國的威尼斯共和國自然也無法避免慢慢衰退。不過，作為一個漂浮於海上的美麗都市，它的吸引力絲毫未減，即使可能某天就會沉入海底的危險特質，也未使之遜

色，仍吸引許多各地的觀光客至此。這正是這幅畫的言外之意：威尼斯還是這麼閃亮，也歡迎所有人來喔。

也就是說，卡納爾的作品，跟現在觀光宣傳海報的目的很類似，他的威尼斯風景畫尤其受到其他國家的人歡迎。

我們來看這幅畫。畫面遠景中央的稍微偏左處，能看到有著大小兩個圓頂與瘦長形鐘樓的端正建築物。這棟建築是威尼斯巴洛克建築的代表：安康聖母聖殿。聖殿是從一六三一年開始動工（之後歷時超過半世紀才竣工），也就是前面提到的鼠疫大流行的隔一年。

安康聖母聖殿是為了紀念瘟疫所建。一方面，是感謝聖母瑪利亞保佑疫情得以趨緩，另一方面，也祈禱疫情能不再出現。

卡納爾畫出陽光下的安康聖母聖殿，記錄了鼠疫曾經肆虐此地的黑暗記憶，也呈現出威尼斯堅毅克服疫情的一面，這應該讓當時的人都很有共鳴吧。

那麼現在呢？面對突如其來的新冠肺炎，人們更會憶起當時的景況吧？

威尼斯著名的教堂安康聖母聖殿是為了紀念瘟疫所建。一方面是感謝聖母瑪利亞保佑疫情得以趨緩，另一方面，也祈禱疫情能不再出現。

馬賽的悲劇，以及負責埋葬病死者的囚犯

我們也來看看法國最後、也是最嚴重的一次鼠疫，這是一七二○年發生於馬賽的地區性大流行。

和威尼斯一樣，馬賽也是港都，照理說應該要十分注意防疫。不過，當時就已經確定疫情是肇因於人員明顯的疏失。不管檢疫法規多麼嚴格，如果不遵守，就形同虛設。負責的人只要不夠謹慎，災難就會趁隙而入。

馬賽的悲劇是這麼發生的——有一艘從敘利亞來的商船，滿載著受病菌汙染的棉花、棉織品來到馬賽。由於紡織品特別容易有病菌汙染的危險，所以一定得先經過檢疫。但不知為什麼，這艘船來到馬賽後，馬上就得以將紡織品卸貨上岸，這只能說是船長與港口檢疫人員的疏失。港口周圍住的都是移民和貧民，身體不健康的人本來就很多，也因此，很快出現發病者，疫情從市區擴散到整座城市，有四十萬人口的馬賽，就有十萬人在疫情中喪生。

當時的法國畫家米歇爾・塞爾（1658-1733）也畫下了〈馬賽的瘟疫〉一作（本章開頭的畫作）。

塞爾可能是親眼目睹此景，所以描繪得非常寫實，讓人感受到實際狀況的悲

慘。

畫面中屍橫遍野,

不過,其中也可能還有一息尚存者,所以還是必須逐一確認。

戴著類似口罩、負責埋葬死者的人看起來很厭惡這個工作,避之唯恐不及,一副想逃跑的樣子。那是一定的。他們是囚犯,是被迫做這件事的,一旁還有持槍的士兵在看守(畫面右邊)。

這幅畫,同時也是描繪馬賽英雄的作品〔畫作的原名是〈騎士羅茲在圖雷特大道〉(Chevaler Roze à la Tourette)〕。這位英雄就是尼可拉斯・羅茲,也就是畫面中央騎在馬上、手拿指揮棒敲著囚犯肩膀的人。他在西班牙王位繼承戰爭中立下戰功,獲得法國國王路易十四授予爵位。現在,他又回到正受疫情肆虐的故鄉馬賽,與志同道合的夥伴(畫中其他騎在馬上的人)帶領超過百名囚犯,來到圖雷特大道,準備埋葬路上的一千兩百具屍體。羅茲的勇敢行為,讓他後來獲得拔擢,成為布里尼奧勒(Brignoles)的地方首長,不過,當時被迫處理屍體的囚犯後來幾乎都

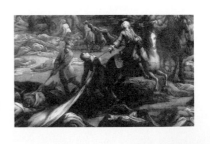

馬賽英雄尼可拉斯・羅茲,負責監督囚犯做好埋葬因鼠疫而死亡者的屍體。

罹病身亡。

　　總之，在馬賽的疫情之後，歐洲的鼠疫大流行終於差不多畫下了句點（除了五年後發生於匈牙利的流行）。不過，那是因為我們如今知道這些事都是歷史，才能這麼說。對當時的人而言，他們不知道疫情何時又會捲土重來，一直處於不安之中。但也正是因為如此，現在才有這麼多豐富多樣、描繪瘟疫的畫作。

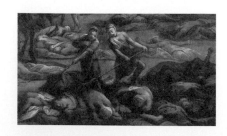

戴著類似口罩、負責埋葬死者的人看起來很厭惡這個工作，避之唯恐不及。他們是囚犯，是被迫做這件事的。

梅毒之兇猛，以及疾病所映照出的社會陰暗面

梅毒從十五世紀末開始在歐洲蔓延，
這種性病發病很快，症狀又嚴重，
造成人們極大的恐慌。
藝術家以銳利的眼光，
看著疾病映照出的社會陰暗面，
並冷靜地將它描繪出來。

23

〈琴酒小巷〉——

威廉‧霍加斯

Gin Lane————————— William Hogarth

date. │ 1751年　dimensions. │ 37.9cm ×31.9cm　location. │ 大英博物館

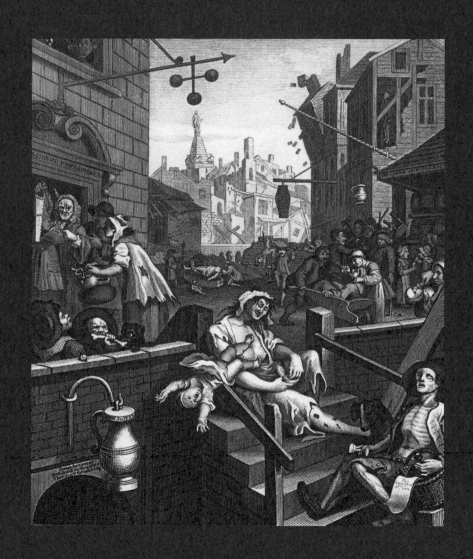

梅毒又被稱為「法國病」或「拿坡里病」

十五世紀末，在歐洲文獻中第一次提到這個之後被命名為「梅毒」的性病。當時，法軍入侵義大利拿坡里，待軍隊回鄉後，各地都出現了感染者。義大利認為這種病是法國人帶來的，所以稱它為「法國病」[18]；反之，法國人則稱它為「拿坡里病」。關於起源，比較可信的說法是，哥倫布在發現新大陸的航程中，將它帶回了歐洲（但也有不同的說法）。

當時的人會對梅毒的突然出現深感驚恐，據說是因為它是急性發作，症狀又很嚴重，這讓人想到愛滋病剛出現時，也一樣震驚世人。

現代已知，梅毒有長時間的潛伏期，會在四個階段下慢慢惡化，而且還有盤尼西林等治療藥物，所以人們對它沒有那種一罹病就會馬上死亡的印象。不過，它跟一般傳染病一樣，在大規模流行的初期，很快就會變成重症（幾十年後才演變為慢性傳染病）。

也就是說，當時只要一罹患「法國病」或「拿坡里病」，馬上就會出現以現來說的第三或第四階段的症狀。在沒有藥物治療下，病患會陸續出現全身起疹子、淋巴結腫大、劇烈疼痛、顏面變形、失明、腦部出現問題、主動脈瘤等症狀，有很

18 譯注：也有「高盧病」之稱。

高的機率喪命。

描繪歐洲最早梅毒病患的木刻版畫

一四九六年，就在梅毒造成恐慌之際，德國出版的醫學書籍裡出現了被認為歐洲最早感染梅毒的病患圖像。這是德國文藝復興藝術的代表性畫家阿爾布雷希特・杜勒（1471-1528）的木刻版畫〈罹患梅毒的人〉。從服裝推測，畫中的人應該是傭兵。

當時歐洲各國的局部戰爭不斷，當然也需要更多傭兵。

傭兵不停轉換戰場，也和各地的娼妓發生關係，

因此讓梅毒擴散開來，被當成是此病的主要傳播者。

這幅版畫顯示的是這位梅毒病患的命運。在當時，天文學是占星術，也是一種醫術。

頭戴飾有羽毛的華麗帽子、身披紅色斗篷的長髮傭兵，應該是紐倫堡出身的人（由兩側所繪的兩個紐倫堡紋章來判斷）。他的臉、脖子、手臂和腳，都布滿數不清的水泡，看來整個身體應該都已經被感染了，臉上也露出像是在忍痛的表情。

他頭頂上有十二星座的圖案，至於數字1484，標示的不是這幅版畫的製作年分，而是天體合相（幾個天體靠近，因此強化彼此的力量）之年[19]。這表示，這部醫學書的作者似乎認為，傭兵罹患梅毒，是由於天體相位不佳所造成。

24 〈罹患梅毒的人〉── 阿爾布雷希特・杜勒

'The Syphilitic.' Woodcut ── Albrecht Durer

date. | 1496年

文藝復興時期的梅毒病菌相當於現在的愛滋病病毒，是當時歐洲人的首要死因。這種極具傳染力的疾病，會引發全身潰瘍。

那麼，直到梅毒演變為慢性傳染病之前，因為急性梅毒喪生的人有多少呢？在四百年後的第一次世界大戰中（當時盤尼西林還未出現），因感染梅毒而喪命的人（多數是士兵以及和他們有關的人），推估約有兩百萬到三百萬人之多，所以，在更早之前的悲慘狀況也就不難想像了。

林布蘭晚期作品中的馬鞍鼻男

十七世紀荷蘭黃金時代的天才畫家林布蘭（1606-1669），晚年也畫過罹患梅毒的男性〈傑拉德・德・萊雷西的肖像〉。不過，跟杜勒的作品不同，林布蘭畫的是與他同一時代、實際存在的人。而且，林布蘭作此畫時，很可能並不知道對方罹患梅毒。

萊雷西出生於列日（現在的比利時），在二十一、二歲之際，和妻子移居荷蘭。由於他的母語是法語，剛開始使用荷蘭語時，據說吃了不少苦頭。萊雷西的父親與哥哥是畫家，他自己也是特別擅長神話與歷史畫的古典派畫家，還出版過美術理論書籍。他在法國獲得的評價比在荷蘭高，也有人稱他為「荷蘭的普桑」。

19 譯注：也有一說是，1484是木星與土星交會之年。

25 〈傑拉德・德・萊雷西的肖像〉—— 林布蘭

Portrait of Gerard de Lairesse ———————— Rembrandt van Rijn

date. | 1665-1667年　dimensions. | 112.7cm×87.6cm　location. | 大都會博物館

畫中這位傑拉德・德・萊雷西，自己也是畫家。他是先天性梅毒患者，像嘴邊發疹的痕跡、馬鞍鼻，都是梅毒的症狀，五十歲時還因此病不幸失明。

林布蘭在透澈觀察下所畫出的萊雷西，彼時其實才二十五歲。但他左眼下方鬆弛，嘴邊的疹子和發疹過留下的痕跡，讓他顯得蒼老。他的雙眼看起來很悲傷，鼻子是所謂的「馬鞍鼻」，這種鼻型是由於遺傳或感染造成鼻中膈壞死，鼻子失去支撐而塌陷變短。

當時人們對於先天性梅毒（胎兒經由胎盤受到感染）還一無所知，後來的醫學專家是從林布蘭的畫裡才發現萊雷西罹病。萊雷西五十歲失明的事實，也是他罹患梅毒的另一個有力證據。

對畫家來說，失明是一大致命傷，但萊雷西憑著堅強的意志成為教育者並著書，忍受著各種不適症狀，直到七十歲。

長達好幾個世紀，人們都相信水銀能有效治療梅毒，所以萊雷西或許也試過。

關於莫札特的猝死，也有一說認為，是由於他攝取過多用來治療梅毒的水銀。

不過，此說真偽不得而知，畢竟性病總是與羞恥相連。由此看來，當時會不會有很

多病人的直接死因不是梅毒，而是由於服用水銀，加速了死亡呢？

不論如何，罹患梅毒的名人當然想隱瞞事實，就連同一時代或後世的仰慕者也一樣希望隱瞞實情。也因此，只要是提到罹患梅毒的名人，幾乎都會有不同的聲音出現。我能了解這一點，但在此還是列出幾位有名的梅毒患者——亨利八世、菲利普四世、尼采、舒曼、莫泊桑、波特萊爾等。

貧民窟「琴酒巷」與開膛手傑克

二〇一七年，在東京和神戶舉辦的「恐怖繪畫展」中，也展出了畫裡出現梅毒感染者（而且還是女性）的作品——十八世紀英國人氣畫家威廉・霍加斯（1697-1764）的蝕刻版畫《琴酒小巷》（本章開頭的畫作）。

年輕人對這幅作品的反應，大大超出主辦單位預期。看了版畫中喝了便宜琴酒、爛醉如泥人們的悲慘景象，日本年輕人在推特上討論得很熱烈：「這就是Strong Zero啊！」[20]似乎是因為，這幅畫讓年輕人覺得琴酒的可怕和自己有關，所以非常吃驚。但在這之前，不論是我或是畫展負責人，都不知道「Strong Zero」這款價格便

20 譯注：「Strong Zero」是日本「三得利公司」推出的罐裝酒。由於價格便宜、無糖、口感好、酒精濃度也有9%，所以大受歡迎。

宜、酒精濃度高、專攻年輕消費者的酒。

畫裡是十八世紀後半倫敦東區的貧民窟。畫中的悲慘狀況，在之後仍持續了一個世紀以上。在這幅版畫問世的一百三十年後，此區仍是倫敦最貧窮的人聚集處，也出現了開膛手傑克的蹤影。附帶一提，在「恐怖繪畫展」的展場中，展示霍加斯〈琴酒小巷〉對向的那片牆上，掛的正是被懷疑為開膛手傑克的畫家席格的畫作〈開膛手傑克的房間〉。

我們再回到〈琴酒小巷〉。

霍加斯在畫面的每個角落都塞滿了故事，而且，每一個都是將當時報上的新聞加以改寫的故事。

畫面後景，有建築物正在崩塌中，本來倫敦東區工程的偷工減料就是眾所皆知。磚塊往下掉的位置，正好可以看到一個由長棒吊掛的招牌，從招牌的棺木形狀來看，那家店應該是葬儀社。畫面左邊，掛著三個圓形招牌的店是當鋪，當鋪老闆正在店外檢查客人帶來的東西。木工拿著工作用的鋸子想來變現，家庭主婦則是拿著鍋子來，一直到進店前，她都還想喝琴酒。

畫面左下方和中景偏右的位置，都可以看到水罐形狀的招牌，這些都是販賣琴酒的店家。酒店門口擠滿男女老少，不論是坐在輪椅上的老婦或是才十幾歲的少女，都在喝琴酒。

因為琴酒比牛奶便宜，當時確實有將琴酒混在牛奶中讓孩子喝的情況。

其中，還有不顧嬰兒不想喝，強灌孩子琴酒的母親。

在這種一片頹廢的情況下，當然沒有人會想去理髮店整理頭髮。所以，在畫面右邊那個水罐招牌的上方，可以看到隔壁屋子裡的老闆自縊身亡。

畫面前景，有位特別醒目的「女主角」坐在樓梯上。雖說是女主角，但女主角不一定是美女。這位女性喝了太多酒，所以鼻子紅通通的（這幅版畫有上色的版本），她張著沒有牙齒的嘴，一隻手正要取出盒子裡的鼻菸菸草。她剛才還在餵奶，而現在，原本她懷裡的嬰兒正倒栽蔥似地往下墜，醉醺醺的她卻渾然不覺。

在這個地區，有很多有孩子的妓女，這位女子也是其中之一。從她露出來的腳，可以清楚看到因為罹患梅毒而發疹的痕跡。或許她還處於發病的第一階段，不

覺得痛或癢。又或者，她是為了轉移對疼痛的注意力而喝酒？很快地，她的病會進

入潛伏期，不久後進入第二階段，然後進展到第三、第四階段。霍加斯的其他作

品，也描繪過罹患梅毒身亡的妓女，而留下來的孩子出現先天性梅毒症狀的景象。

開膛手傑克以兇殘手段殺死的四位女性，每一位都是不年輕的妓女，也都有孩

子。所以也有人說，開膛手傑克是因為被妓女傳染梅毒，心懷怨恨，所以才犯下如

此罪行。若真是如此，那個妓女，與這幅版畫中的女主角應該很像吧。

「塔斯基吉梅毒實驗」呈現的陰暗面

最後，我想提一下梅毒和新冠肺炎的關係。

在美國，黑人接種新冠肺炎疫苗的比率明顯很低，

有專家認為「塔斯基吉梅毒實驗」是其中一個原因。

這個研究實驗是從一九三二年開始，歷時四十年，受試者都為黑人（實驗名稱

是由於研究單位位於阿拉巴馬州的塔斯基吉）。

研究進行到一九四二年之際，其實，梅毒特效藥盤尼西林已經能實際運用於臨床治療，但這些瘋狂的科學家卻爲了觀察梅毒的症狀如何發展（直至病人死亡），而不爲患者治療，繼續進行這樣一個令人難以置信的惡毒研究。直到一九七二年，才被內部人員告發，並有媒體報導。

這件事不過發生在半世紀之前，了解當時情況的，有人至今仍活著。如果黑人不相信現在的政府和醫療界，拒絕接種疫苗，首先，政治家與醫師必須調整自己的態度吧！疫病眞的是會映照出社會的陰暗面啊。

第九章

——

戰爭寓言畫

畫家既有描繪歌頌英雄的作品，

也將反戰與祈願和平的想法

寄託於作品裡。

使用「寓言」這個表現技法，

讓抽象概念、想法與理念圖像化的名畫，

都具備了一種普遍性，

即使經過幾百年，

現在的人們看了也能心領神會。

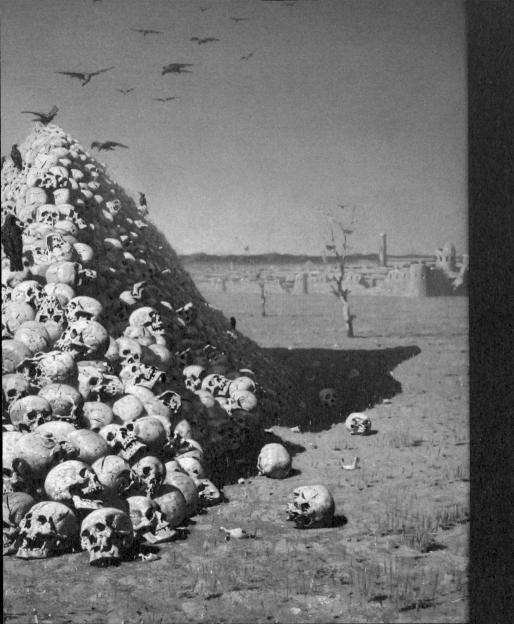

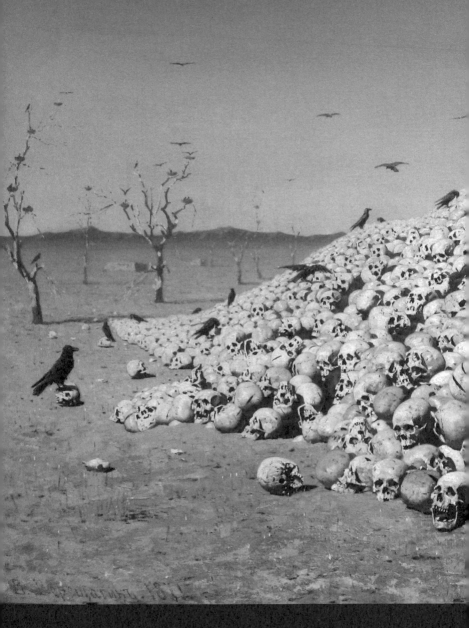

26 〈一將功成萬骨枯〉————— 瓦西里 · 韋列夏金

The Apotheosis of War ————— Vasily Vereshchagin

date | 1871年 | dimensions | 127cm × 197cm | location | 俄羅斯 特列季西科夫畫廊

欣賞繪畫時的至高樂趣

「寓言」（allegory）一詞的語源是希臘語allegoria，意思是「說其他的事情」。

在日語中，這個詞也被譯爲漢字「寓言」，日本《新明解國語辭典》的解釋是：

「藉由其他事物來表現某個涵義。」[21]

「寓言」作為美術用語時，
指的是將抽象概念、想法和理念圖像化。

由於是將肉眼無法看見的東西用繪畫表現出來，使之「具象化」，所以經常會使用擬人化的表現與符號等。不只是畫家要具備使用這個技法的素養，鑑賞者也需要有解讀的能力（現代人比較難理解印象派之前的作品，也是這個原因）。

不過，在繪畫藝術還是爲上流階級服務的時代，解讀畫面中的寓意，也是欣賞繪畫時的一大樂趣。

21 譯注：教育部《重編國語辭典修訂本2021》對「寓意」的解釋為：「寄託隱含的意旨」。

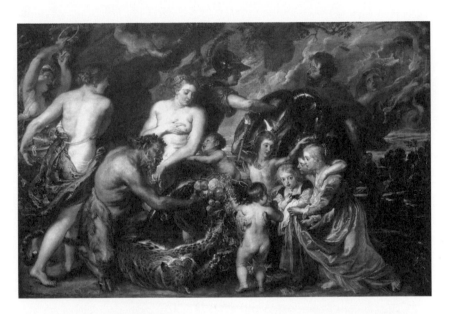

27〈和平與戰爭〉———— 彼得‧保羅‧魯本斯

Peace and War (Minerva protects Pax from Mars) ———— Peter Paul Rubens

date. │1629-1630年　dimensions. │203.5cm ×298cm　location. │英國國家美術館

這是一幅利用希臘神話故事人物傳遞訊息的寓言畫，畫家想要傳達的是：希望能停止一切不理智的、殘暴的、有破壞性的戰爭，並運用智慧謀略讓和平到來，繼而產生豐饒與利益。

解讀魯本斯的寓言畫

我們來看與戰爭有關的寓言畫。

很多人都知道，法蘭德斯出身的傑出畫家彼得‧保羅‧魯本斯（1577-1640）有「國王的畫家、畫家中的國王」之美譽。各國王公貴族請他作畫的請託從未中斷過，再者，他也無疑是當時歐洲畫壇的王者，所以有上述這樣的說法。

他在安特衛普蓋了一間很大的工作室，在這裡創作出宗教畫、歷史畫、神話畫、肖像畫等各個領域的傑作，他的作品從他在世一直到現在，始終很受歡迎。他雖然不是貴族，卻具有貴族風範，個性溫和誠實，外表高雅，並精通七種語言，包括當時被視為有教養的人說的拉丁語。他是好先生、好父親，有傑出的經營能力，而且，又是才華絕頂的畫家。

魯本斯還曾經當過一段時間的外交特使，表現也很出色。當時，魯本斯在國際上很受歡迎，西班牙哈布斯堡王朝的菲利普四世（這時期法蘭德斯是西班牙的領地）看中這一點，委託他和敵國英格蘭交涉。魯本斯還因此獲得菲利普四世與英格蘭國王查理一世分別授予騎士爵位。

畫面右上半部，從左到右分別是密涅瓦、馬斯和阿萊克托。前兩者皆為戰神，但密涅瓦同時代表戰爭和智慧，她精於謀畫，不會隨便發動無謂或無把握的戰爭。被她努力驅趕的男戰神馬斯則是莽夫，好戰卻無智謀，代表戰爭中衝突破壞、流血殘暴的一面。

在馬斯身後驚慌逃遁的面孔，是專責挑撥離間的女魔神阿萊克托，很多戰事（如：特洛伊戰爭）都有她的身影。

為了紀念一連串的和平交涉，魯本斯獻給查理一世的畫作就是〈和平與戰爭〉（另一個名稱是〈密涅瓦驅趕馬斯保護和平〉）。

畫面中央稍微偏左處，有位裸女正從左邊的乳房擠出乳汁，餵養身旁的幼兒。

她顯然就是這幅畫的主角，那麼，她是何許人也？

由於魯本斯在之前的畫作〈維納斯、馬斯與邱比特〉中，也畫過幾乎相同的姿勢，所以，有人認為她是維納斯。另外，也有研究者認為她是和平的擬人化。目前的定論，則認為她是主司穀物收穫的豐收女神克瑞斯（就像這樣，要解釋畫中的寓言有其難度）。

由於戰爭一定伴隨著飢餓，而畫中的克瑞斯能從容餵養充分的乳汁給幼兒──亦即人民，這是和平的證明。畫面左邊的女性，一位正在唱歌跳舞，這是承平之時才會做的事；一位腰纏華麗布帛，捧著裝滿珠寶與金製食器的籃子，這表示豐饒富裕又回來了。

女神克瑞斯前方那位留著鬍子的男性，是半人半獸的薩堤爾（他有著山羊的腳）。他是酒神巴克斯（戴奧尼修斯）的狂熱信徒，從他舉起的豐裕之角中，也能看得到用來釀酒的葡萄。而戲玩著葡萄葉的豹，也有象徵意義。酒神巴克斯從亞洲

22 譯注：日本「文春文庫」出版。

帶回葡萄時，就是搭著由豹拉的馬車（可以參考拙作《名畫之謎・希臘神話篇》）。[22]

前景右邊，背對觀畫者、露出背上小翅膀的邱比特，正在和人類的兒童說話（據說是以英格蘭外交官的孩子為模特兒所畫的）。邱比特是愛神，在和平回來後，人們也能看見愛了吧。也因此，就能結婚。在孩子後方、拿著火炬的，正是婚禮之神海曼。

那麼，讓戰爭結束的人是誰？

後景右方、色調比較陰暗處所發生的事，正是答案。只見一位頭戴華麗頭盔的勇猛女性手持圓盾，積極進逼右手持劍的男性。前者是智慧與戰爭的女神密涅瓦，後者是戰神馬斯。兩者雖然都是主司戰爭的神祇，但密涅瓦象徵的是正義的戰爭，反之，馬斯象徵的是戰爭負面的部分。這樣的畫面正表示，智慧與正義終結了魯莽與殘酷的戰爭。在馬斯身後，是復仇女神阿萊克托。她也一樣被密涅瓦趕走，這代表戰後也不會有復仇發生，真是可喜可賀。

除了這幅作品，魯本斯也畫過好幾幅戰爭與和平的寓言畫。其中，在完成本作

畫面中央美麗的裸體女子是豐收女神克瑞斯，她正用乳汁哺育兒子，象徵和平孕育滋養財富。

女神後方有位小天使，一手持著代表勝利的月桂花冠，正準備為她戴上，另一隻手則拿著主管商業神祇的手杖，代表驅趕戰爭後，和平環境將催生商貿發展。

最左邊的兩位女子，一位雙手高舉拍打著樂器，邊唱邊跳；另一位身披名貴絲綢，捧著酒杯與珠寶，也隨之起舞，歡樂的形象表示她們是酒神的追隨者。

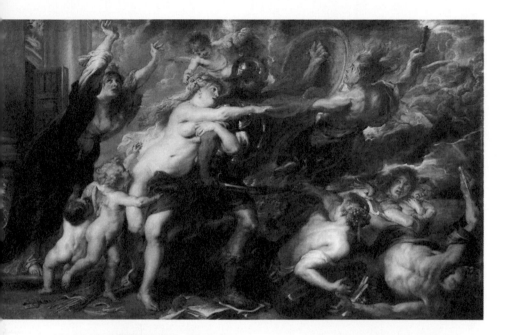

28 〈戰爭的後果〉———— 彼得・保羅・魯本斯

The Result of War ———————— Peter Paul Rubens

date. | 1638年　dimensions. | 206cm×342cm　location. | 義大利佛羅倫斯 彼提宮美術館

這幅畫是畫家對歐洲歷史上最具破壞力的戰爭之一——三十年戰爭的回應。身穿紅色斗篷的戰神馬斯，被他的情人維納斯以手臂環抱，試圖阻止其行動。在一旁幫忙的還有愛神邱比特，然而散落在地的橄欖枝和手杖，代表和平已不再。

八年後所創作的〈戰爭的後果〉也很有名。魯本斯在義大利梅迪奇家族委託下，畫下令他心痛的荷蘭獨立戰爭。

畫面左邊，有著兩張臉孔的雅努斯神大門開啓（在和平之時，這扇門會是閉著的），黑衣女性（歐洲的擬人化）則陷入絕望中。雖然愛的女神維納斯和邱比特拚命阻止戰神馬斯，但馬斯被復仇女神拉著走，踩過和平時期的豐饒與藝術，持續向前。

魯本斯當初所貢獻的和平，只維持了不到十年。罹病後的他（他在完成此作的兩年後病故），對於歐洲再度陷入戰火的黯淡未來感到憂慮。

難道，所謂的和平，

只是一個戰爭和下一個戰爭之間，上天所賜予的恩惠嗎？

反戰俄羅斯畫家和日本的關係

接著，我們來看在魯本斯辭世兩個世紀後，由俄羅斯畫家瓦西里・韋列夏金創

作的畫作〈一將功成萬骨枯〉（見本章開頭）。他是俄羅斯最知名的戰爭畫家，和日本也有一點因緣（後面會詳述）。

韋列夏金出生於羅曼諾夫王朝下的帝政俄羅斯時期，雖然畢業自聖彼得堡海軍官校，成爲軍人，但抑止不住對繪畫的熱情，後來又進入列賓美術學院學習；之後前往巴黎留學，學成歸國後，經常旅行世界各地，持續創作出呈現異國生活民情的畫作，也以從軍畫家的身分跟隨軍隊活動。他經常主張，畫家想描繪戰爭，不能只透過望遠鏡從遠處觀察，而必須和士兵一樣實際體驗飢餓、疾病與受傷（如同他的信念，他也在俄土戰爭中身受重傷）。

有一則來自戰地記者目擊的軼事。據說，在發生於巴爾幹半島的激戰中，即使槍林彈雨、眾多士兵戰死沙場，韋列夏金卻據守一個能看見戰場全貌的地方，坐在小折疊椅上，持續素描。或許是因爲他受過海軍官校的訓練，又有實戰經驗，所以才能如此沉著吧。

在他諸多以戰爭爲主題的作品中，「突厥斯坦戰爭」系列的畫作，由於在倫敦的展覽中展出，有機會被各國評論家看到，也最具全球知名度。

系列中的〈一將功成萬骨枯〉，也是韋列夏金的代表作。當時，這幅畫被認爲

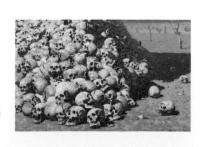

堆積成山的骷髏，是因爲戰爭而消逝的生命。難道這就是征服者想要追求的結果？

相當創新，深受好評，而即使又經過了一百五十年，現在看這幅畫，也完全不會覺得它的表現方式老派。就算說它是由現代畫家所畫的阿富汗戰爭寓言畫，也完全不突兀吧？這是因為它具備了能跨越不同時空背景的普遍性。

這幅作品的畫框上，有韋列夏金自己寫的一段話：「致過去、現在和未來的所有偉大征服者。」從文字中辛辣的反諷可以看出，即使韋列夏金曾經多次畫過俄羅斯士兵的英勇行為，但他很明顯是一位反戰主義者。他也說過：「身為畫家，我是用整個身體、整個靈魂在批判戰爭。」

有人問他，那為什麼要創作戰爭畫，

他的回答是：「因為對戰爭的憤怒。」

〈一將功成萬骨枯〉畫的是在俄羅斯侵略下，成為一片荒野的突厥斯坦戰場。

遠方是連綿的低矮山脈，四周到處可見斷垣殘壁和倒下的高塔。大地上連一枝草、一片葉子都沒有，藍天中，只有不吉利的黑色烏鴉飛著。

而要「獻給征服者」的東西，就位於畫面中央，堆積如山。仔細一看，這些頭

蓋骨每一個都讓人意想不到、充滿個性，令人吃驚。有的咬著牙，有的像是在笑似的，有的頭頂有刀傷，有的上下顛倒，看向觀畫者的方向。畫面中央稍微偏下方處，則有個頭骨張大著嘴，像是發出恐懼的哀號一般。

這些屍體已經白骨化了，但有的似乎還殘留一點腐肉，吸引了烏鴉成群來啄食。

在這之後，韋列夏金繼續旅行與從軍，一九〇三年，他的足跡甚至遠至日本，也有「親日者」之稱。他本來預計描繪一系列日本風情畫，但隔年一九〇四年，日俄戰爭爆發。他前往軍港旅順，並在艦隊司令官馬卡羅夫的邀請下，搭上彼得羅帕夫洛夫斯克號戰艦。

結果，幾天後，這艘巨大的戰艦因誤觸日軍水雷而爆炸，一瞬間，船上的五百人也跟著沉入海底（其中也有極少數的士兵生還）。

據聞，後來有人在海上撈到了馬卡羅夫在戰艦上召開幕僚會議的素描，那也被認為是韋列夏金最後的作品。

有意思的是，在知道他過世的消息後，日本作家中里介山（《大菩薩峠》作者）寫了文章追悼他。雖然兩人所屬的國家立場敵對，但同為藝術家，所以深有共

嗚吧。文中提到：「他告訴了人們戰爭的悲慘與愚蠢，自己卻在戰爭中犧牲。身為一位藝術家，他擁有極其崇高的人格，為自己的天職殉身。」

恐怖的天花與疫苗造成的騷動

天花曾經長期肆虐全球，

美洲的阿茲特克帝國和印加帝國的滅亡，

也都被認為與它有關。

在愛德華・詹納發明牛痘接種前，

它是令許多人恐懼的傳染病。

在本章，我們將看到與天花和疫苗有關的

歷史與繪畫故事。

《詹納醫生打的第一支疫苗》——恩斯特・伯德

Dr Jenner performing his first vaccination on James Phipps
———————— Ernest Board

date. | 1910年　dimensions. | 61.5cm ×92cm　location. | 英國倫敦 惠康圖書館

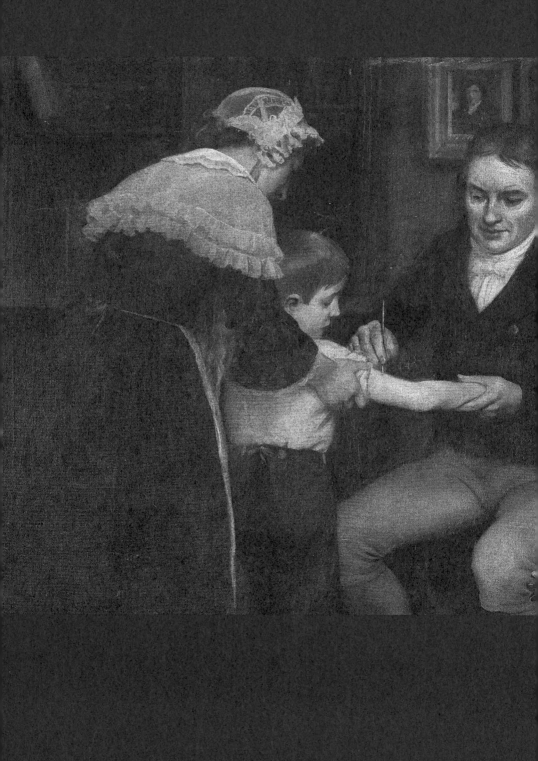

高燒、發疹、身體疼痛……周期性來襲的天花悲劇

在喬治・威爾斯的小說《世界大戰》中，人類對火星人的侵略束手無策，眼看即將被滅亡，幸好人類最後還是阻止了火星人，但靠的並不是智慧，而是原本存在於地球的病菌。人類對病菌有免疫力，但火星人沒有，結果在感染下紛紛喪命。

這部科幻小說，不禁讓人想起十六世紀阿茲特克帝國（墨西哥）和印加帝國（祕魯）接連滅亡的歷史。對當時的美洲大陸而言，從歐洲傳來的天花是完全未知的疾病，結果，繁榮的文明就這麼輕易被擊倒。

記載天花大規模流行的最早文獻，可回溯至西元前五世紀的雅典（修昔底德的《伯羅奔尼撒戰爭史》）。

天花也被認為是希臘城邦衰退的遠因。
但這個傳染病在更早之前即已存在，
因為後人從西元前一一○○年過世的拉美西斯五世木乃伊身上，
發現曾罹患天花所留下的疤痕。

埃及、古代近東各國、印度、羅馬帝國以及中國，天花像在追殺各個文明似的，周期性地肆虐各地，很快就在世界各個都市蔓延開來。

天花的傳染力十分驚人，無須媒介，即可經由空氣傳播人傳人，並有高達百分之二十至五十的致死率。此外，罹病症狀之可怕也和黑死病不相上下。染病者會突然發高燒，包括臉部在內，身體會冒出無數的大疹子，還會有疼痛、呼吸困難等症狀。就算能存活，也可能失明或留下疤痕。伊達政宗失去右眼，喬治．華盛頓滿臉痘疤，都是罹患天花的後遺症，江戶時代所謂「決定外表的疾病」指的也是它。

不過，天花也有很高的免疫性，感染一次後，就不會再次感染。所以，竟然早在西元前一千年左右，發現這一點的古印度人為了預防天花，就已施行人痘接種術。做法是將感染者的膿乾燥後，弱化其毒性，再讓它藉由皮膚進入人體，以造成輕症的感染。不過，人痘接種術的問題是死亡率有百分之二之高，所以，即使來到十八世紀初，它在歐美的普及率也不高。

其中，一七六八年，俄羅斯女皇葉卡捷琳娜二世讓自己和王儲接種，算是比較早的紀錄。兩年後，丹麥皇室內部天花流行之際，在皇室醫生施特林澤的建議下，兩歲的王儲（之後的佛雷德里克六世）也接種了人痘。事實上，皇室內部反對的聲

音占絕大多數，身兼神學家的皇室顧問等也指責這是「對上帝意志的反抗」，所以

施特林澤可說是不顧性命進言（相關內容，可參考我另一部作品《殘酷的國王與可

悲的王妃2》[23]）。

比這兩個接種案例更早的，還有英國喬治二世的皇后卡羅琳（她因聰慧而聞

名）讓兩個幼小的女兒接種。不過，她還是沒勇氣讓身為皇室繼承人的獨生子接

種。

接種人痘百分之二的死亡率，

竟比罹患天花的最高死亡率百分之五十還令人害怕，但這也是人性吧。

改變這種接種率過低狀況的人，是法國國王路易十五。見第157頁皇室肖像畫家

亞森特・里戈（1659-1743）為年約二十的路易十五所畫的肖像畫。

畫中的他確實是位俊美的年輕人，怪不得有「美王」之稱。

含著金湯匙出生的他，在歐洲最富麗堂皇的凡賽爾宮長大，妻妾成群，也生下

許多子女。他大花國庫的錢，過著奢侈無度的生活，甚至還因為什麼都不缺，而感

23 譯注：日本「集英社文庫」出版。

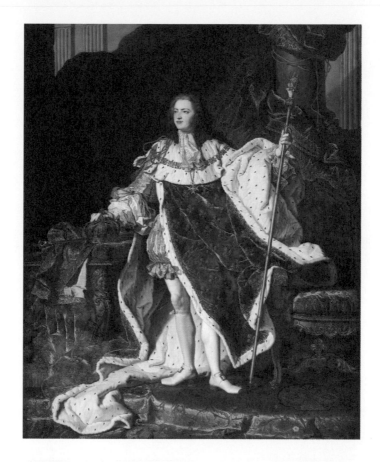

30 〈路易十五肖像畫〉 ——— 亞森特・里戈

Portrait of King Louis XV of France ——————— Hyacinthe Rigaud

date. | 1730年　dimensions. | 271cm × 186cm　location. | 法國 康得博物館

曾由強尼・戴普在《杜巴利伯爵夫人》電影中飾演的法國國王路易十五，因為天花過世，其死亡的慘狀，使當時各國領袖正視疫苗接種的重要性。

覺生活煩悶無聊。

他對政治毫不關心，也不是一位好國王，
但因罹患天花死亡，而對接種人痘有很大的貢獻。

一七七四年，時年六十四歲、身體還很健康的他如同往常一樣出外打獵，但後來因為頭痛而回宮。隔天，開始出疹子。他從發病到死亡，足足拖了兩週之久，這應該是因為他本來就很健康吧。史蒂芬‧褚威格在《瑪麗‧安東妮》一書中，如此描述他的死亡──

「國王的身體布滿疹子，而且在他意識清醒下，可怕的狀況變得愈來愈糟。」

「之後，令人毛骨悚然的狀況一直持續。與其說那是一個人類的死亡，不如說是布滿黑點且膨脹的腐肉逐漸在崩解。但是路易十五的肉體，彷彿聚集了所有波旁王朝祖先的力量似的，如巨人一般抵抗著病毒持續的破壞。對宮中所有人來說，那幾天可怕極了，僕從們還因為駭人的惡臭而昏倒（中略）。侍醫們早就放棄對國王的治療，宮中每個人都驚恐地等待這場悲劇能盡早落幕。」

路易十五死亡的慘狀，透過名為外交官、實為間諜的那些人，很快地傳遍各國。也因此，普魯士的腓特烈大帝要國內醫師學習人痘接種法的技術，提升接種普及率；在美國，喬治・華盛頓[24]也下令所有士兵必須接種。至此時期，政治家終於將接種人痘視為必要課題，開始盡力預防天花。

描繪人類史上接種第一支疫苗的畫作

四分之一個世紀後，一七九八年，英國的愛德華・詹納出版了《牛痘預防接種的原因與效果》一書。這原是一篇論文，他先送交皇家學會，但皇家學會置之不理，他只得自己出版。皇家學會之所以漠視詹納，應該是因為從古至今一直都存在的精英主義心態，因為詹納只是一位在鄉下執業的醫師，所以被輕視。

如今，詹納有「近代免疫學之父」之稱，無人不知，他發明牛痘接種術的過程也有很多人知道，但在此還是大略說明一下。

詹納在鄉村行醫執業，他的患者中也有擠牛奶的婦人。她們常常接觸牛，也經常有人罹患牛痘。牛痘的症狀和天花很像，患者同樣也會長丘疹和膿液，但症狀輕

微，痂癒後也不會留下疤痕。

詹納特別注意到她們罹患牛痘後所發生的事。自古以來就有傳言：只要罹患一次牛痘，就不會罹患天花，而且詹納也認為這個說法確實成立。因此，他決定嘗試牛痘接種術，以取代副作用明顯的人痘接種術。

一七九六年，詹納讓「自己的兒子」接種牛痘膿液——雖然我記得，以前我讀過的青少年版詹納傳記中有這樣的敘述，但事實上，接種的對象是「他僕人的兒子」（這和華岡青洲25以母親和妻子為對象實驗的麻醉藥，有很大的不同）。英國歷史畫家伯德發揮想像力，呈現出八歲男孩詹姆士接受預防接種的這一幕（參考本章開頭畫作）。

畫面裡，有看起來認眞老實的鄉村醫師詹納，和似乎很不安地盯著手術刀的男孩。穿著樸素的男孩母親，為了不讓孩子亂動，牢牢地抓住他的上臂。在沒有任何近代設備的狹窄診療室內，正在進行最新的醫學實驗。

這個未顯現任何激情的場景，捕捉了歷史的瞬間，也畫出對接種疫苗充滿決心的醫師，以及願意接種的母子這三人的英勇之姿。

25 譯注：日本江戶時代末期著名的漢醫學者，也是全世界第一位使用全身麻醉完成乳癌手術的外科醫師。他調製了一種稱為「麻沸」（或通仙散）的麻醉劑，並在母親和妻子身上做過數次人體試驗。

實際上這只是第一階段，真正的實驗是在六週後。男孩罹患牛痘，症狀輕微也康復後，接下來，就要接種真正的天花。男孩已是第二次接種，搞不好可能不那麼擔心，但詹納不知有多緊張啊。如果男孩罹患了天花，就會和路易十五臨終時一樣。

結果，幸而男孩安然無事，人類史上的第一支疫苗也於焉誕生。

之後疫苗經過多次改良，不久後，甚至讓天花在地球上徹底消失！當時的醫界無法想像如此燦爛的未來，在詹納出版論文後，他們還是繼續漠視他。但另一方面，各國開始接種疫苗。一八○二年，隨著天花的大流行得以踩煞車，英國議會終於承認疫苗的成果，並頒贈獎金給他，詹納的努力也得到充分的回報。

諷刺畫呈現出疫苗反對派與贊成派的爭執

牛痘接種初期，曾遭遇極大的反彈，很多人都以為將牛痘膿包的膿液注入人體，人就會變成牛。但疫苗贊成派馬上提出反駁，說牛在埃及和印度都是聖獸，所以牛痘是神聖的液體。

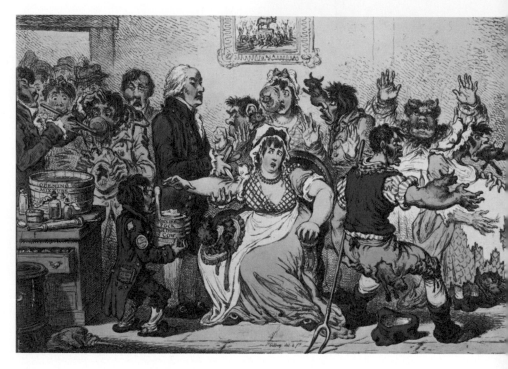

31〈牛痘；或新疫苗的神奇效果〉

—————— 詹姆斯・吉爾雷

The Cow-Pock-or-the Wonderful Effects of the New Inoculation!

—————— James Gillray

date. | 1802年　dimensions. | 250cm ×351cm　location. | 大英博物館

英國諷刺畫家從接種牛痘爭議中獲得靈感，因而描繪出此幅在醫院裡因接種牛痘疫苗而感到害怕的年輕女性，以及接種後從人體不同部位出現「牛化」現象的誇張場景。

這種爭論造成的騷動，也成了喜歡挖苦人的英國人揶揄的題材。很快地，英國諷刺畫家詹姆斯・吉爾雷（1757-1815）就創作出漫畫風格的版畫〈牛痘接種術的驚人效果〉，引人發噱。

畫裡的場景，是一家專門為下層階級接種牛痘的醫院。牆上掛了一幅信眾崇拜金色公牛的畫作。一位年輕女性坐在椅子上，手臂被手術刀切了一刀，流出血來，看起來很痛的樣子。幫她接種的醫師則是面無表情。一旁的少年捧著裝有疫苗的桶子，口袋裡塞了本冊子，上頭的標題是「疫苗的優點」。

除了這位女性外，其他人都已經完成牛痘接種，身體也有一些部位已經「牛化」。比如，手持一把大形二股叉的農民，臀部和右手臂都長出牛的形狀。其他人也一樣，從他們的臉、耳朵、額頭、嘴巴、鼻子等部位跑出了小牛，這真是太悲慘了。

這幅畫究竟是要鼓勵觀者接種牛痘，

還是讓人對接種踩煞車？

不管如何，世界衛生組織在一九八〇年宣布天花已經絕跡，現在人們也不用接種牛痘疫苗。詹納在消滅傳染病上有如此巨大的貢獻，為什麼沒有獲頒諾貝爾生醫獎呢？答案很簡單，因為當時阿佛烈‧諾貝爾還未出生。

洪水，以及那些名畫多舛的命運

在與河川共同生活的都市裡，
洪水是無法避免的災難。
本章要介紹發生在十八世紀聖彼得堡、
十九世紀巴黎郊外以及二十世紀倫敦，
幾次創紀錄的河川氾濫，
以及與這些洪水相關的畫作。

32

〈處決珍・葛蕾〉——保羅・德拉羅什

The Execution of Lady Jane Grey ——— Paul Delaroche

date. │1833年　dimensions. │246cm × 297cm　location. │英國國家美術館

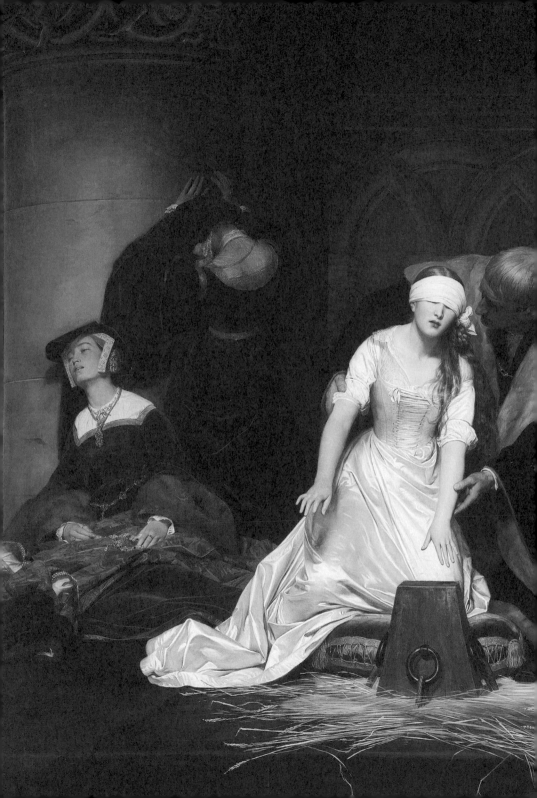

俄羅斯的涅瓦河（全長七十四公里）、法國的塞納河（全長七八〇公里）、英國的泰晤士河（全長三四六公里），這些河川分別在十八世紀的聖彼得堡、十九世紀的巴黎郊外，以及二十世紀的倫敦造成創紀錄的災情。

以下，我們分別來看看這些與水災有關的畫作。

遭洪水侵襲的獄中女子

首先，是涅瓦河。

俄羅斯畫家康斯坦丁・弗拉維茨基（1830-1866）的代表作〈塔拉坎諾娃女公爵〉，即和這條河川有關（之後詳述）。這幅很受歡迎的畫作，也曾經被用來作為郵票圖案。

涅瓦河起源於拉多加湖，流經大地，呈現碗狀，最後注入芬蘭灣。在河口諸多支流匯聚而成的三角洲上，幾乎都是兇惡野狼所棲息的森林以及濕原。雖然是如此荒涼的土地，彼得大帝卻打算在這片土地上建設新都市。

彼得大帝孩提時代曾經遭到暗殺，他對被傳統所約束的古都莫斯科深感厭惡，

33 〈塔拉坎諾娃女公爵〉—— 康斯坦丁‧弗拉維茨基

Princess Tarakanova ——————— J Konstantin Flavitsky

date. | 1864年　dimensions. | 245cm ×187.5cm　location. | 俄羅斯莫斯科 特列季亞科夫畫廊

此畫取材於俄國歷史上的一個傳聞，據說塔拉坎諾娃女公爵在洪水中死於聖彼得堡的牢獄中。畫中呈現了女公爵被囚禁在陰暗的地牢中面對死亡的絕望與無助。

他打造新都市的目的是為了遷都，並將它作為海外貿易的據點。

也因此，人們開始了與涅瓦河的作戰。在歷時十年，以及慘烈的犧牲後（有超過一萬名參與建設的人因事故喪生），沼澤濕地被填為土地，呈網狀分布的運河流經其中，美麗的「北方威尼斯」聖彼得堡誕生了。一七一三年，它被定為首都。

不過，涅瓦河拒絕被馴服。很快地，在新首都完成後沒幾個月，就遭到水位兩公尺高的洪水襲擊。之後，洪水一再氾濫。據說，截至現代，聖彼得堡發生過的嚴重水患就超過三百次。

最嚴重的一次，當屬一七七七年葉卡捷琳娜二世在位之際發生的水災。水位高達三公尺，死者超過千人，許多木造房屋、船舶，甚至棺木，都被沖入大海。其中，最具悲劇性的災難，是涅瓦河畔監獄裡的數百名囚犯全部溺死於獄中，因為保管鑰匙的獄卒當初逕自逃走了。

接著，我們來看這幅作品。

畫中的美麗女子身著豪華衣裳，可見身分之尊貴，

但她如今卻被關在陰暗的牢裡。

四周是斑駁的灰泥牆，小桌上擺著水罐與硬麵包，鋪著粗布的床鋪露出底下的稻草，而且，居然還有溝鼠爬上床！仔細一看，床鋪還浮在水上。這是為什麼？

請注意右邊的窗戶。只見玻璃破掉，外頭的水猛烈灌入，那是涅瓦河的河水。

想必就在不久前，女子曾拚命敲門，希望外頭的獄卒能開門救她，但是無人回應。

她知道自己完全被困住了，也明白即將在牢裡死去的命運，所以才會有如此絕望的表情。

這位女子自稱是一位女公爵，是前任沙皇、未婚的伊莉莎白女皇（彼得大帝的長女）與臣子祕密生下的孩子。如果此話為真，那她就是彼得大帝的孫女了。

她的說法讓葉卡捷琳娜二世倍感威脅，因為就算是謊言，也可能被政敵拿來利用。

葉卡捷琳娜二世政治手腕高明，日後與彼得大帝一樣冠有「大帝」之名。對她來說，登上王位的過程與她的血統，可說是一個弱點——她是在殺了丈夫之後取而代之[26]；而且，她是德意志人，身上絲毫沒有俄羅斯血統。所以，她很快逮捕了謊稱自己是皇室後代的塔拉坎諾娃女公爵，加以囚禁，甚至也很可能用刑拷問。

根據官方說法，塔拉坎諾娃女公爵是在這場洪水發生前的兩年病逝。不過，宮

26 譯注：歷史學家並沒有找到葉卡捷琳娜二世弒夫的證據，但一般都認為是她派人暗殺的。

廷就是讓人感覺有黑幕（請參考拙著《羅曼諾夫王朝的12個故事》），民眾對官方說法並不相信，而寧願相信自己的想像力。有不少人相信，塔拉坎諾娃女公爵的確是彼得大帝尊貴的孫女，她也不是病死，而是死於涅瓦河的洪水。弗拉維茨基這幅畫，就是將這個傳聞以戲劇化的方式表現出來。

在洪水中才得以見到的美景

塞納河是僅次於羅亞爾河的法國第二大河，水源來自法國中東部丘陵的湧水，一開始水流不大，但流下丘陵來到平地，尤其是接近巴黎一帶後水量大增，且水流緩慢，河道彎曲。

如果以為流經平地的河川不會氾濫，那就錯了。在歐洲各國的平原地帶，其實經常可見到由於大雨、雪融、冰解造成水量大增、形成水患的情況。

在日本，因為河川較短、水域的坡度較陡，河川水量雖然會在幾個小時或一、兩天內暴增氾濫，但除了盆地以外，其他地形的水勢退得也快。反之，像塞納河這種主要流經平地的河川，要形成洪水，可能要花一個月以上的時間，但水要退去，

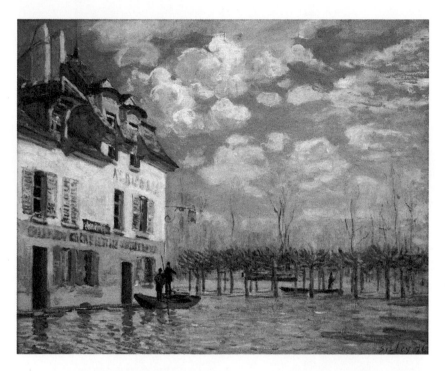

34〈馬爾利港的洪水〉———— 阿爾弗雷特·西斯萊

La Barque pendant l'inondation, Port-Marly ———————— Alfred Sisley

date. │1876年　dimensions. │50.5cm×61.0cm　location. │法國巴黎 奧塞美術館

被塞納河淹沒的馬爾利港在畫家的筆下宛如水鄉澤國威尼斯，充滿了浪漫的詩意。連法國著名畫家畢沙羅也對此畫給出了高度的評價：「就我平生所見，在其他畫家所畫的洪水氾濫作品中，也很少有像它那樣豐富和優美。」

最糟情況下也可能花上好幾個月，所以容易因為因腐臭積水造成疾病傳播的問題。

另一方面，優點是居民能提前得知洪水何時即將來臨，只要知道資訊，就能事先做好準備，也來得及先撤離。十七世紀中葉，巴黎雖然因為塞納河氾濫造成橋塌，以及超過百人死亡的悲劇，但之後只要有差不多規模的洪水，其實巴黎人都已習慣。

在此情況下，也出現了第173頁介紹的畫作：描繪一八七六年巴黎郊外洪水景色的〈馬爾利港的洪水〉。創作這幅畫的，是出生於法國的英國印象派風景畫家阿爾弗雷特・西斯萊（1839-1899）。

早春的天空看起來很藍、很高，點綴著一朵又一朵清朗的白雲。平穩的水面反射著陽光，光影搖曳。水面平靜無波，所以小船上的兩人也能好好站著。乍看之下，不會覺得這幅畫描繪的是洪水，而是如同威尼斯、阿姆斯特丹一般的運河風景。

不過，從畫面右邊排列整齊的樹木來看，這裡之前應該是林蔭大道。在大道前方，有一條小船如同滑行般前進，但平常這裡通行的應該是馬車。畫面左邊的建築物，一樓是酒館，二樓是旅館。房子周圍漂浮著一些厚板子，上頭擺放著以繩子綑

綁住的酒瓶，可見酒館裡頭應該進了水，情況不妙。

從畫面，我們感受到，西斯萊被這樣的風景所深深吸引。買下這幅畫的人，應該也是如此吧。

就像積雪讓大地變成銀白色世界一般，道路變成湖面，也是很迷人的景致。

或者他們還會覺得，有水災也沒關係，只要沒造成任何人死亡就好了。

雖然我不知道當時的人們會不會說「這就是人生啊」，但會外出看洪水風景的人很多，應該就是有這樣的想法。

「九日女王」遭處決，以及泰晤士河的氾濫

最後，是泰晤士河。

連結倫敦與英吉利海峽的這條河川也一樣會頻繁發狂、沖斷橋梁、沖走居民。

一九二八年冬天，它又突然氾濫，而且對法國歷史畫家德羅拉什（1797-1856）的畫作〈處決珍・葛蕾〉（本章最前面的畫作）造成極大的影響。

這幅歷史畫在日本舉行的「恐怖繪畫展」中是作爲主視覺的畫作，很多人對它應該都有印象吧。

珍・葛蕾是亨利八世妹妹的外孫女，儘管她的王位繼承順位很低，但在父親和舅舅的計畫下，仍坐上了女王寶座（同一時期，她被安排接受政治婚姻。在這幅畫裡，她的左手無名指上也看得到婚戒）。只不過，很快地，亨利八世的女兒瑪麗也宣稱自己才是女王。兩方角力下，後者得勝，只坐了九天王位的珍・葛蕾也遭到處決，年僅十六歲。

畫中，在政治鬥爭下被無情擺布的珍・葛蕾身著白色衣裳，更顯現出她的純眞與無辜。她的雙眼被蒙了起來，所以，她究竟是怎樣的表情，只能由觀畫者自己去想像。我們可以看見，司鐸與執行死刑的劊子手臉上的同情，也看到兩位侍女爲她悲嘆。但最令人揪心的，是她那摸索著斷頭台的顫抖手腕，以及還帶著點稚氣、有點笨拙的動作。當知道斷頭台下方鋪的稻草是用來吸血時，更令人不寒而慄。這幕定格，就像是歌劇中的高潮一般。

那麼，這幅畫和洪水有什麼關係？

這幅畫很長一段時間都是個人的收藏品，後來，藏家將畫作贈送給英國國家美術館，並於泰德美術館中展示。泰德美術館座落於泰晤士河畔，在一九二八年河水氾濫之際，包括這幅畫在內的一些作品因此下落不明。最後，館方判斷畫作已被沖走，不再搜尋，甚至正式宣布畫作「完全毀損」。就這樣，這幅畫從世界上徹底消失。

四十五年後的一九七三年，泰德美術館錄用了一位新館員。這位館員很年輕，當年泰晤士河氾濫成災時，他還沒出生。年輕館員可說是一位眞正的研究者，他認爲館方在並未徹底調查下，就公布畫作完全破損，是不可信的說法。他反倒相信另一種傳言，認爲畫作一定還存在於館內某處，並持續在如同迷宮般廣大的美術館內仔細搜尋。

最後，他終於在修復室的桌子下，發現堆積如山的畫捲，這些畫都沒有貼標籤，在無人聞問下變得髒汙不堪。

其中，就包括了〈處決珍・葛蕾〉[27]。

27 譯注：還有一說是，這位美術館員原本要找的是英國畫家約翰・馬丁所畫的〈龐貝與赫庫蘭尼姆的毀滅〉，結果意外發現這幅畫與〈處決珍・葛蕾〉捲在一起。

經過這麼長一段時間，這幅畫雖然有顏料大量剝落的情況，但幾乎沒有任何損傷。這幅畫很快被送去修復，並於英國國家美術館展出。據說，有太多參觀者停在這幅畫作前，還導致地板損傷、必須修理的情況。

泰晤士河氾濫、畫作消失，後來又被發現，如此戲劇化的過程，真是與這幅作品裡主角的命運相符啊。這段軼事也教會我們一件事：不管什麼事，如果覺得無法認同，首先就要抱持懷疑的態度。

名之爲「拿破崙」的災難

許多人推崇拿破崙是不可多得的英雄，

但另一方面，

也有人憎恨他，稱他為「科西嘉島的怪物」、「食人魔」。

他將歐洲許多國家和區域捲入戰火中，

造成許多人的犧牲。

關於拿破崙的畫作很多，

本章要介紹幾幅令人印象深刻的作品。

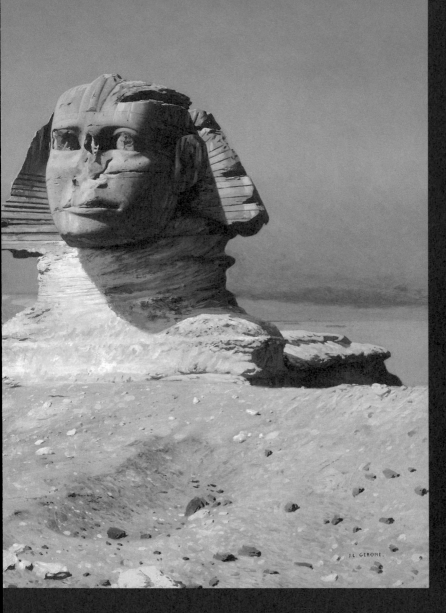

〈獅身人面像前的波拿巴〉————

尚—李奧·傑洛姆

Bonaparte devant le Sphinx———— Jean-Leon Gerome

date. | 1886年　dimensions. | 61.6cm × 101.9cm　location. | 美國加州 赫氏古堡

造成數百萬人犧牲的拿破崙戰爭

拿破崙·波拿巴有各式各樣不同的別名，像是「小下士」（他身高不到一百七十公分）、「法國大革命的兒子」（法國崇尚菁英主義，但鄉下貴族出身的他卻能出人頭地）、「法蘭西人民的皇帝」（建立法國第一個帝政），另外，還有「科西嘉的怪物」、「食人魔」（歐洲各國對他又害怕又憎恨）。

從一七九九年到一八一五年，在史稱「拿破崙戰爭」的一連串衝突中，包括英國、義大利、奧地利、德國、西班牙、葡萄牙、俄羅斯，以及這些國家的殖民地等廣大的地區，都被捲入戰事以及伴隨而來的災禍中，有三百五十萬至五百萬人因此喪生（不只是戰死，也包括因受傷、飢餓、疫病、低溫而死亡者），拿破崙被詛咒為惡魔也不是沒道理。但另一方面，直至今日，仍有人推崇他是不可多得的英雄，亦是事實。

拿破崙軍隊中的一位士兵魯西永曾寫下《拿破崙戰線作戰日誌》一書。這份第一手資料，生動記述了他近距離看見二十七歲的拿破崙時，有多麼驚訝。這是一七九六年蒙特諾特戰役的事。書裡提到——

「波拿巴將軍到了」、「軍營裡很多人說，他會是我們的最高司令官，這消息

也傳到我耳中了，但我還是不太相信」、「不論是長相、態度，或身材，他沒有任何一點讓我們覺得有魅力」、「矮小、瘦弱、臉色蒼白、眼睛大又黑、臉頰瘦削」、「總而言之，波拿巴剛開始帶領軍隊遠征義大利時，誰都對他沒好感」。

但驚人的是，他很快就顯現了領袖魅力，而且戰無不勝，隔年回到巴黎時受到熱烈歡迎。再隔一年，一七九八年，他甚至遠征埃及，進入開羅。

十九世紀的法國畫家尚－李奧・傑洛姆（1824-1904），也畫下〈獅身人面像前的波拿巴〉一圖。

拿破崙騎在馬上，獨自面對著吉薩獅身人面像，當時，它的頭部以下還埋在沙子裡。遠景則有大批法軍。

拿破崙看起來彷彿若有所思，這當然是出於畫家的刻意安排。

這幅畫是在英雄離世後超過半個世紀所畫的，這時所有人都已經知道，波拿巴王朝並未能延續下去（附帶一提，這幅畫創作時，拿破崙的外甥拿破崙三世父子都已辭世）。

此畫的遠景是大批的法軍。而在此次戰役中，也有眾多各界學者隨之前行，包括地質學家、動物學家、天文學家、音樂家……等，他們跟著軍隊長途跋涉，是為了研究有關埃及的一切事物，以及提供政府可能需要的任何資訊。

在歐洲，說到獅身人面像，一般人都會想到希臘悲劇《伊底帕斯王》（雖然故事裡的獅身人面像與埃及的不同）。這是一個極其悲傷的故事。伊底帕斯在求得將來自己會弒父娶母的神諭後，為避免神諭成真，遠走他鄉，卻反倒因此走向神諭所示的命運。在流浪過程中，伊底帕斯遇到了獅身人面的怪物史芬克斯，並解出它提出的謎題（謎題是「早上用四隻腳走路、中午用兩隻腳走路、晚上用三隻腳走路的是什麼？」答案是人類）。擊退怪物，是伊底帕斯在不知道生父的狀況下弒父後，又在不知情下與生母結婚的關鍵。

在鼻子嚴重缺損的巨大獅身人面像之前，拿破崙也是在回答這個怪物無聲提出的難題嗎？又或是，他正在做那個短暫的夢，夢想有朝一日能迎娶哈布斯堡王朝出身的公主為妻，開創一個新王朝？不對，倒不如說，畫家像是企圖讓觀賞畫作的我們，去思考拿破崙和當時歐洲的命運，還有我們所處的世界吧。

蔓延戰場的鼠疫，以及被「英雄」做皇室觸摸加持

拿破崙此次遠征埃及的功績，是讓古埃及的研究有大幅進展。因為與他同行

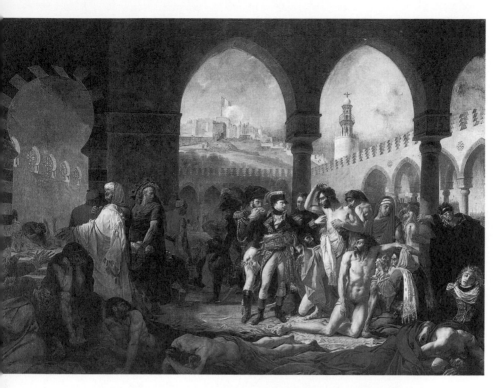

36〈拿破崙探望雅法城的鼠疫病人〉

———————— 安萬東-尚・葛羅

Napoleon Bonaparte visiting the plague stricken of Jaffa

———————— Antoine-Jean Gros

date. │ 1804年　 dimensions. │ 523 cm × 715 cm 　 location. │ 羅浮宮

畫家受拿破崙委託繪製了這幅政治宣傳畫。這幅畫的主題與其說是描繪法國士兵的苦難，不如說是表現出拿破崙的英雄主義。

的，不只有他嗜讀的書——歌德《少年維特的煩惱》，還有一批學者。羅塞塔石碑

即是在此行發現的。如此珍貴的遺產，他們當然毫不猶豫地帶回法國。

這是勝利者的權利。之後，拿破崙征戰義大利與西班牙時，也帶回許多名畫，

在德國也奪走布蘭登堡門的勝利女神雕像（羅浮宮與大英博物館被稱為「小偷博物

館」，也不是沒道理）。

遠征埃及的翌年，拿破崙推進至敘利亞。雖然在戰場上獲勝，但當地鼠疫盛

行，士兵傷亡嚴重。拿破崙的隨行畫家安萬東－尚・葛羅（1771-1835）則在敘利亞遠

征的五年後完成〈拿破崙探望雅法城的鼠疫病人〉。

畫中的地點，是港口都市雅法（位於現在以色列的特拉維夫地區）一座清眞寺

的中庭。法軍接收後，將這裡作爲醫療場所。畫裡這一幕，是拿破崙來探視麾下罹

患鼠疫的士兵。我們可以看見，有一位身上還穿著軍服、精神恍惚的士官，在他腳

上趴著一位已死去的同袍，也有士兵雙眼失明、戴著黑色眼罩，摸索著來到圓柱，

想接近拿破崙，此外還有許多病患和死者。可能是因爲醫療人員不夠，畫裡也可見

到被迫來照顧患者的阿拉伯人。

畫面中央的拿破崙不畏鼠疫，用手直接觸碰病患胸部。跟在拿破崙身後的部下

恐懼地以手帕摀著嘴，相反地，拿破崙一派王者風範，正在為士兵做所謂的「皇室觸摸加持」（國王觸摸病人罹病的身體部位以治療的一種奇蹟療法）。

正如前述，這幅畫的完成時間，是拿破崙遠征埃及與敘利亞的五年後，也就是他登上皇帝之位的一八〇四年。所以，說這幅畫是充分發揮了政治宣傳畫的功能，也不為過吧。

拿破崙的皇室觸摸加持，對眾多在敘利亞罹患鼠疫的法國士兵並未發揮效果（而且也不確定他是否真的有觸摸士兵），他們最後還是在異國迎來死亡。此外，也有醫療人員使用鴉片讓他們安樂死的說法。

還活著的罹病士兵，就被留在敘利亞。

雖然也有歷史學家批評這一點，

不過，若將鼠疫患者帶回法國，可能會引發更大的問題吧。

拿破崙用手碰觸罹患鼠疫的士兵，代表進行「皇室觸摸加持」的奇蹟療法，在他身後的部屬則恐懼地以手帕摀著嘴深怕被傳染。

右方躲在舉起雙臂病人背後，裸體的害羞患者，他帽子上的數字「32」有兩種解釋，一是此幅畫作的畫家葛羅當時三十二歲，因此這可能是他隱藏版的自畫像。二是也可能代表一個團的士兵，因為第 32 半旅團是參與埃及遠征的法國部隊之一。

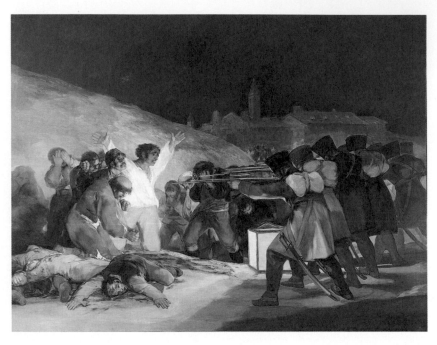

37 〈一八〇八年五月三日〉—— 法蘭西斯科・哥雅

The 3rd of May 1808 In Madrid ——— Francisco José de Goya y Lucientes

date. | 1814年　dimensions. | 266 cm×345 cm　location. | 西班牙馬德里 普拉多美術館

此畫描述拿破崙軍隊侵占西班牙後，赤裸裸地呈現槍決馬德里愛國志士的屠殺行為。畫家哥雅選擇以不知名的普通老百姓為主角，把他們視為無名英雄，而沒有以戰勝的將軍或在戰場上的國王為主角。

西班牙畫家哥雅眼中的拿破崙軍隊

拿破崙登基爲帝後，戰爭還是持續擴大。一八〇八年他入侵西班牙，雖然順利占領土地，但西班牙人民激烈抵抗，不斷發動游擊戰（游擊戰一詞來自西班牙語的「小戰爭」），這也是拿破崙走下坡的預兆。法蘭西斯科·哥雅的名畫〈一八〇八年五月三日的槍殺〉也於焉誕生。

在沉重如鉛的黑暗中，遭法軍逮捕的游擊隊員如同家畜一般，被趕到普林希貝比歐的山丘上。畫面從右至左，我們可以看到即將赴死的人、面對死亡的人，以及已經喪生的人。哥雅畫出他們每個人不同的神態。面對死亡，有人以手摀著臉，有人懊惱地雙手握拳，有的人失神，有人如同十字架上的耶穌一般張開雙臂（身著白襯衫的男子手掌上也看得到聖痕）。

哥雅爲這些人賦予的形象，並不是勇敢的戰士，而是似乎隨處可見、十分普通的人。事實上，這一晚有四百多位男性遭處刑，包括了鞋匠、石工、木工、賣水小販、農民、僕人、方濟會修士等，全都是貧窮的一般人民。國家被侵略了，他們忍無可忍，各自拿著鑿子、鋤頭、刀子等工具想保衛國家，結果就是必須面對槍口。

這其中，可能也有人是剛好在游擊戰現場，無端被捲入的吧，他們卻也因此得面臨

死亡的恐懼。

另一方面，畫中頭戴堅硬筒形軍帽、背著方形背包的法軍，則完全沒有個性。

哥雅根本沒畫出他們的臉。

他們就像是殘酷的殺人機器、沒有心的機器人一般，

若無其事地對著活生生的人開槍。

而且是這麼近的距離！

這一點也表現出哥雅在畫面結構上的驚人才華。後來，畢卡索和馬奈也曾創作靈感出於這幅畫的作品，但畫面的震撼力還是比不上哥雅。

在當時西班牙人眼中，不，該說是全歐洲人的眼中，拿破崙的軍隊就是哥雅畫的這個樣子。那麼，法軍自己應該也感覺得到，而且也開始疲倦了吧？終點將至，不過，這位不具正統性的傲慢新皇帝是不可能就此罷手的，他必須繼續打勝仗，贏得更多勝利。

在光線照映下的白衣人滿臉驚恐，高舉雙手做釘十字架姿勢在祈求。籠罩在黑影下的法國士兵，由於他們背對觀眾，使我們無法看清他們，但感覺他們像是動作劃一、多腳、無臉的怪獸。

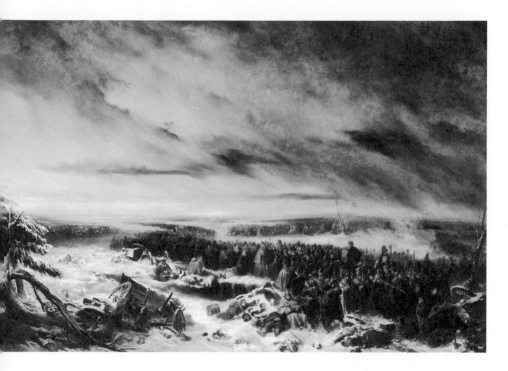

38〈俄羅斯戰役中的一個事件〉

——— 尼古拉斯—圖森・夏萊

Episode of the Russian Campaign ——— ——— Nicolas-Toussaint Charlet

date. │ 1836年　dimensions. │ 93.5 cm×194.4 cm　location. │ 里昂美術館

法軍攻打俄羅斯時，被對方的另類戰術擊垮。在強烈的西伯利亞冷氣團來襲下撤退回法國，不但潰不成軍，
許多飢寒交迫的士兵更染上斑疹傷寒和痢疾等會致死的疾病。

從死亡籠罩下的俄羅斯撤退

一八一二年，拿破崙做出一個改變命運的決定：侵略俄羅斯。

為避開北地的寒冬，他在六月之際，率領包括其他國家軍隊在內的六十五萬大軍跨越國境。在之前與俄羅斯的兩回交戰中，拿破崙都輕鬆獲勝，所以，他認為夏天進攻也應該沒問題。畢竟，他們是無敵的拿破崙軍隊，而俄羅斯軍隊不只羸弱，也僅有二十三萬人。

但情況出乎意料之外。

俄羅斯的總司令庫圖佐夫雖然是個肥胖老人，還曾經在將騎上馬匹之際摔落，但他頭腦靈活，戰略正確（請參考拙著《羅曼諾夫王朝的12個故事》）。他知道，要是與法軍正面交鋒必然戰敗，為了重挫對方，己方也必須有所犧牲。他的策略，是將法軍進攻路線上的所有房子全燒毀，讓法軍無法一邊前進，一邊補給糧食，同時也攻擊對方的後勤部隊。

即使這種很另類的作戰方式讓法軍感到困惑，也因飢餓與疲勞而元氣大傷，但他們還是推進到莫斯科。此時，法軍已經折損了五十萬士兵。據說，比起戰死的士兵，由於生病和衰弱死亡的、逃跑的，或脫隊沒跟上的人數更多。

但莫斯科一片靜寂，法軍找不到任何可談判的對象。拿破崙等了一個月後，九月終於決定撤退。就如同他們所預期的，比之前來得更早、而且更強烈的西伯利亞冷氣團來襲。

當然，對俄軍來說，此時不反攻，更待何時？於是他們持續發動游擊戰攻擊法軍。最後，返回法國的法軍僅剩三萬人，輸得非常慘烈。

描繪拿破崙慘敗撤退的作品很多，我們來看法國戰爭畫家尼古拉斯－圖森・夏萊（1792-1845）的作品〈俄羅斯戰役中的一個事件〉。

畫面裡無邊無際的天空，象徵俄羅斯深不可測的恐怖。拿破崙軍團則如同一群亡靈，又或是瀕死的大蛇一般緩慢前進。隊伍中幾乎不見任何馬匹，可能是已經被當作食物吃掉了吧。雖然他們在莫斯科偷來的珠寶箱翻倒在地，但也無妨，在這種時候它完全沒有用處。削瘦的士兵一個接一個倒下，很快地，就被冰雪所覆蓋。

這些士兵並不只是因為飢寒交迫而喪生。走在隊伍末端的士兵，為了想讓身體多少能暖和一點，所以他們一個貼著一個走。結果，導致斑疹傷寒和痢疾等會致死的疾病很快擴散開來。只要一有法軍倒下死亡，俄羅斯人就會趕快將他們埋葬，但與其說是出於憐憫，不如說是為了避免傳染病擴散。

從拿破崙在歷史上登場直至死亡，

他發動的戰爭造成的最大犧牲者，就是法國人。

他們是被自己製造出來的怪物所吞噬。

霍亂大災難——帶來死亡的神之使者

原本只發生於印度的霍亂，

從十九世紀之後，擴散為流行全球的疾病，

和鼠疫一樣，奪走了許多條性命。

藝術家也以

「帶來惡魔的天使」、「乘著怪物的死神」等各種形式，

呈現出這個疾病造成的災難。

The Plague in Rome ———— Jules-Élie Delaunay

date. | 1869年　dimensions. | 131.5cm × 177cm　location. | 奧塞美術館

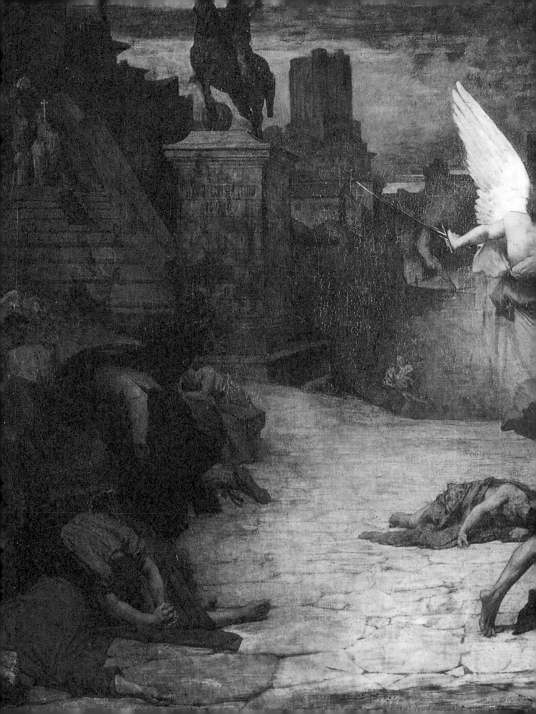

在全球奪走數千萬條性命的霍亂

霍亂原本只是局限於印度的疾病，但它在十九世紀前半跨出印度，成為全球流行的傳染病。之後的兩個世紀，一共有七次大流行，在全世界奪走數千萬條性命，就彷彿是在鼠疫逐漸走向尾聲之際取而代之。

霍亂弧菌在極寒冷的地方或酷熱之地都具有傳染性，感染之後的症狀也很嚴重。它的傳染途徑為經口感染，有一至兩天的潛伏期，接著，感染者會開始腹瀉，但肚子不會痛。隨著腹瀉情況加劇，感染者也會有嘔吐、脫水、皮膚乾燥、血壓急速下降、痙攣的症狀，然後，是死亡。感染者的排泄物之多，有時甚至高達體重的兩倍，所以，重症者據說很快就會變得像皺巴巴的老人一般，也是可以理解。在沒有藥物治療的時代，罹患霍亂的死亡率高達百分之七十至八十（現代則低於百分之二）。

第一次大流行（一八一七至一八二四年）的主戰場在亞洲。在日本，霍亂也從長崎登陸。雖然傳染到江戶之前就結束了，但還是造成七萬人以上死亡。第二次大流行（一八二六至一八三七年）則正式進入歐洲，德國哲學家黑格爾和法國首相佩里埃也因此喪命。

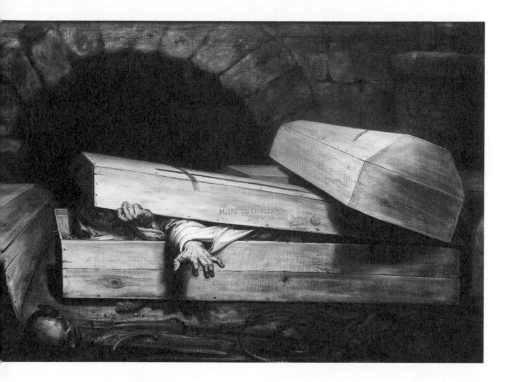

40 〈活埋〉 ———— 安托萬・維爾茲

The Premature Burial ———————— Antoine Wiertz

date. │ 1854年　dimensions. │ 160cm×235 cm　location. │ 比利時皇家美術館

此畫描繪一位霍亂患者，在還活著的時候被過早埋葬。後來在墓室中甦醒，試圖爬出棺木的瞬間。

棺材裡男子的呼喊

接下來介紹的畫作，雖然不是描繪第三次霍亂大流行（一八四〇～一八六〇年）的可怕，但描繪的狀況與霍亂一樣恐怖。這是比利時浪漫派畫家安托萬・維爾茲（1806-1865）的〈活埋〉，是一幅與描繪的實物同樣尺寸的畫作[28]。

從假死狀態中醒來的男子拚命推開頭上的蓋子，赫然發現，自己竟穿著屍衣、躺在棺木中，被困在地下墓穴裡。他的眼神寫滿驚愕與絕望，嘴巴張大，應該是發出了喊叫聲吧。

棺蓋上有一行文字：「Mort du choléra」，也就是「死於霍亂」。男子恐怕是罹病後過於衰弱、喪失意識，結果被醫生誤判為死亡。畢竟霍亂患者一個個被送來，醫生沒辦法慢慢診斷。教會的狀況也一樣。葬禮太多了，教會無法花太多時間在感染霍亂的死者上，很快就將棺木搬到墓穴裡。將棺木搬到墓穴後，他們仍沒時間好好處理，反正哪裡有空位，就往那裡隨便放。

靠近主角頭部的一側，有一副棺材。當初這副棺材應該是被粗魯拋下的，它的側面都已經毀損了。主角的棺材旁邊，甚至還有沒收進棺材裡、看起來凌亂的人骨。在那感覺充滿悔恨的頭蓋骨上，蹲著一隻青蛙，一副此處是牠的地盤的樣子。

28 譯注：原畫的尺寸為235×160公分。

這副人骨原本可能是路倒的霍亂患者，他應該是被套在繩子上，往下垂放進墓穴裡。由於人們害怕繩子上也有病菌，所以就這麼直接丟著不處理。

那麼，主角會怎麼樣呢？

他的棺材上。他還有體力把那副棺材推開，並爬出來嗎？

他的棺材上有一隻蜘蛛在爬，這倒無所謂，問題是有另一副沉重的棺材就壓在

——明明還活著，卻遭活埋，這是土葬文化中必然會有的恐懼。尤其在瘟疫蔓延時，更加深了這種恐懼（也有人認為，吸血鬼與殭屍的傳說就是由此而生）。

據說，與維爾茲同一時代的畫家安徒生經常旅行，

他住宿旅館時，一定會在床邊的桌上擺一張字條，上面寫著：

「我看起來好像可能死了，但其實還沒死。」

會擔心這件事的人不只安徒生，當時市面上還推出「安全棺材」這種產品，就是證明。棺材裡附有呼吸管和響鈴，可以讓活過來的人呼吸，並透過鈴聲通知外頭的人（現在的安全棺材據說是會附手機）。

另一方面，霍亂也隨著培里艦隊的到來，二度侵襲日本，亦即安政五年（一八五八年）的「安政霍亂」。當時的人們稱「霍亂」為「コロリ」（讀音為korori），意指羅病者會「ころっと」（讀音為korotto，意指「突然地」）地死去。「コロリ」的漢字看起來也很兇猛：「虎狼痢」，可見它為當時日本人帶來的震撼。

上一回，江戶雖然抵擋住霍亂的入侵，但這一回終究擋不住。結果，江戶百萬人口，因霍亂而死者就有十萬人之多（也有三十萬之說）。著名的浮世繪畫家歌川廣重也是其一。

天使引領惡魔，帶來疾病與死亡

第三次的霍亂流行告一段落後，僅僅三年，第四次大流行（一八六三—一八七五年）又揭開序幕。由於這次流行的地域更廣，以至於同時羅患鼠疫與霍亂者大有人在。因此，也有畫家不想描繪正在發生的霍亂，而是選擇描繪想像中的、很久之前發生過的黑死病。

讓我們來看法國畫家德勞內（1828-1891）的〈黑死病在羅馬〉（本章開頭的畫

作）。作家泰奧菲爾‧哥提耶讚美這幅歷史畫是「充滿陰鬱詩情，如同魔法一般的作品」。

——有著強健肉體、雪白羽翼與嚴厲眼神的天使，引領著惡魔來到羅馬城。天使手持代表正義的長劍，飛在半空中，大動作地指著某一間屋子。惡魔在天使的指引下，拿著黑色鐵槍敲門。一下、兩下、三下，不，是更多更多下。即使木門已經被敲壞，牠還是繼續敲著。

死神敲幾次門，那戶人家就會有同樣數量的人死去。

這是記載於十三世紀聖人傳記《黃金傳說》裡的故事，時間是發生在鼠疫猖獗的七世紀羅馬。據說，在滿是屍體的街頭，很多人目睹了天使。這些人都異口同聲地說，他們看到天使命令惡魔去敲門，為那些屋子裡的人帶來死亡。

根據這個記述，德勞內不只畫出石板路上七橫八豎疊在一起的死者，還有階梯上朝著教會走去、希望宗教能拯救他們的人（畫面左上），以及向醫神阿斯克勒庇俄斯雕像祈禱的女性（畫面右下），也確實描繪出剛好爬上坡道，因目睹天使與惡

魔而嚇到的兩人（畫面中央）。還有一個人站在屋頂上往下看，剛好看見了這一幕（畫面靠近中央的右上方）。

天使竟然會帶來疾病與死亡！

正如第三章提到《所多瑪與蛾摩拉》時所說的，這些畫作再次提醒我們：天使的確是「上帝的使者」，但並不一定是人類的夥伴。

有著斑點尾巴與漆黑羽毛的「鼠疫」怪物

第五次霍亂大流行（一八八一─一八九六年）期間，由於科赫發現了霍亂弧菌（一八八三年），讓人們看見一絲光明。不過，很快地，第六次大流行（一八九─一九二三年）又到來。

根據一項官方統計，從一八六五年到一九一七年的大約半個世紀，全球死於霍亂的，共計有兩千三百萬人。若將這之前和之後因霍亂死亡的人數加起來，應該很輕易就超過這個數字兩倍以上吧。

主要在德國和義大利發展的瑞士畫家阿諾德・勃克林（1827-1901）晚年所創作

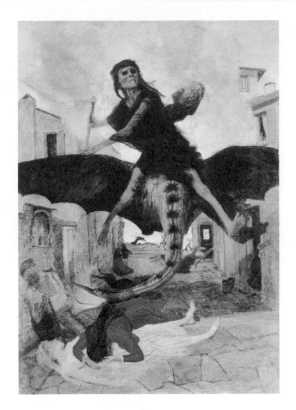

41 〈黑死病魔〉

———— 阿諾德・勃克林

Die Pest ———————— Arnold Böcklin

date. │ 1898年　dimensions. │ 149.5cm×104.5cm　location. │ 瑞士
巴塞爾美術館

手拿鐮刀的死神騎在一隻蝙蝠狀的有翼生物上，穿過歐洲中世紀城
鎮的街道。

的蛋彩畫〈黑死病魔〉，雖然是一幅未完成的畫作，卻令人印象深刻。若說德勞內

的作品散發「陰鬱的詩意」，這幅畫應該說是帶有「濃厚的憎意」吧。

雖然來到近代，醫療已有很大的發展，但這個不祥的疾病還是幾度捲土重來，

這是天意吧？霍亂會不會像當初的鼠疫一般，又導致歐洲喪失三分之一人口？勃克

林彷彿是要進一步煽動人們的恐懼似的，以這幅畫直指現實。畫中，死神揮動著鐮刀，在世界各地來去。

「黑死病魔」這隻怪物，有著噁心斑點模樣的粗大尾巴與黑色翅膀，從牠歪著的頭部，不斷吐出毒煙。反向跨坐在牠身上的死神，則有著像要變成骷髏頭一般的臉。死神應該是想給那些不知該逃往何處、縮成一團的人們致命的一刀，但牠揮舞鐮刀的動作看起來有點無力（除了不完整的右腳外，揮舞鐮刀的動作看起來無力也是因為畫作尚未完成）。

畫面遠處，在應該還看不到怪物的地方，已經有人陸續倒下。由於毒煙還飄不到那麼遠，所以，畫家這麼畫，應該是要表現出他們是死於空氣感染。因為，正確來說，鼠疫的傳染途徑是飛沫傳染，罹病者咳嗽後，病菌會在空氣中傳播開來，吸到的人因此感染。

同時期的日本也在霍亂中苟延殘喘。小泉八雲在《內觀日本》的〈霍亂流行〉一篇中，提到霍亂傳染的途徑。

「在這次戰爭中，支那有一個最大的盟友。這個傢伙聽不見、看不到，所以，條約、和平什麼的，它完全充耳不聞。直到現在，我們對它也還是一無所知。這個

死神騎在「黑死病魔」這隻飛行的怪物上，穿越街道。飛翔象徵變動，不知道會從何處而來，代表威脅時時刻刻都存在著。

傢伙追在回鄉的日本兵身後，大搖大擺地闖進日本，在這麼熱的天氣裡殺死了三萬人。」

「這次戰爭」指的是一八九四年的日清戰爭。前往中國作戰，因而感染霍亂的士兵回鄉後，無意間讓霍亂跟著擴散開來。德勞內以「帶著惡魔而來的天使」、勃克林以「坐在怪物上的死神」所描繪的傳染病，小泉八雲則用「完全充耳不聞的傢伙」來表現。

今後的畫家和作家，
又會用什麼樣的藝術形式呈現出讓全世界受苦的新冠肺炎呢？

第十四章

愛爾蘭大飢荒

愛爾蘭的近代史，
就是一部被英國掠奪與迫害的歷史。
畫家畫出愛爾蘭人飢餓的窘困生活，
也在作品中表達出對英國的憤怒與抗議。
本章將介紹其中一些作品。

〈愛爾蘭農民家庭發現貯藏的農作物因病枯萎〉
——丹尼爾・麥克唐納

An Irish Peasant Family Discovering the Blight of their Store
———————— Daneil MacDonald

date. | 1847年　dimensions. | 83.8cm ×101.6cm　location. | 都柏林大學 國家民俗收藏

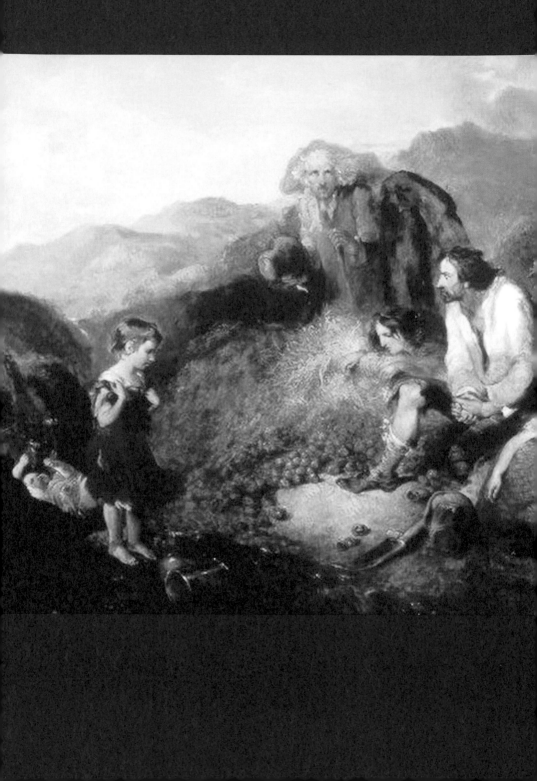

強烈的諷刺：「將小孩當作肉品食用，就能解決貧窮問題。」

說愛爾蘭近代史是英國的統治史也不為過。一六四九年，克倫威爾在清教徒革命中取得實權後，出征天主教國家愛爾蘭，讓它成為新教國家英國的殖民地。愛爾蘭人也因此受到宗教迫害，土地遭到掠奪。之後，愛爾蘭人反倒要向住在海洋另一端的英國地主借愛爾蘭的土地耕種，過著被壓榨的生活。

因《格列佛遊記》一書聞名的英國‑愛爾蘭作家強納森‧史威夫特，曾寫過許多文章提倡愛爾蘭的自由獨立。一七二九年，他發表一篇諷刺文章，題目為〈為免愛爾蘭窮人的嬰孩成為父母及國家的負擔，並使他們有益大眾而提出一個小小的建議〉，內容非常驚人。他提到──

「我在倫敦認識一位博學多聞的美國人明確地這麼說：養得很好的健康孩童，一歲時肉質非常美味、富有營養，是對健康很好的食物，不論是用來燉、烘、烤、煮都很適合。

「我計算過了，一個乞丐的孩子（可以將佃農、勞工與五分之四的自耕農都算在這些乞丐內），包含衣服在內，養育費一年大約是兩先令。我想，要找到能出十先令買一個多肉嬰孩屍體的紳士，應該不難吧。」

簡言之，要解決愛爾蘭的貧窮問題，史威夫特提出的解方就是將嬰孩作為富人的佳餚。

他是用這樣一個怪誕的黑色笑話，痛訴英國對愛爾蘭的壓榨，不愧是創作出《格列佛遊記》的作家才會有的思維啊——雖然我想苦笑以對，但在已經知道蘇聯時期烏克蘭大飢荒的真實情況後[29]，看到這樣的描述，只會讓我背脊發涼。

侵襲「貧民麵包」馬鈴薯的傳染病

不管如何，史威夫特的憤怒對英國來說顯然不痛不癢。大約一世紀後，從一八四五年起持續五年的「愛爾蘭大飢荒」，就是一個證明。這也是十九世紀歐洲最嚴重的飢荒。

馬鈴薯是哥倫布從南美洲帶回歐洲，屬於比較新奇的食材。它在貧瘠的土壤上也能種植，營養價值高，易於保存，因此有「貧民麵包」之稱。當時寒害影響農作物的狀況不時困擾歐洲各國君主，他們也都曾向人民推薦過這種「麵包」。但由於

29 譯注：1930年代，在蘇聯刻意運作下，烏克蘭面臨大飢荒，造成400萬人死亡。2022年歐洲議會通過決議，認定烏克蘭當年的大飢荒，是蘇聯政體企圖種族滅絕的行為。

馬鈴薯的形狀像瘤、芽又有毒，法國人並不喜歡，長期將它作爲動物飼料。後來是因爲瑪麗皇后在頭上配戴馬鈴薯花，讓人們對它改變想法，這才慢慢成爲法國人的食材。這也是瑪麗皇后比較不爲人知的功績之一。

另一方面，在愛爾蘭，卻有半數人口只能吃馬鈴薯維生。因爲他們種植的小麥與飼養的大部分家畜都被強制出口到英國，而入不了他們自己的口（令人驚訝的是，這種狀況在大飢荒時仍未改善）。其實，沒有奶油佐味、沒有和肉一起燉煮的馬鈴薯，並不是那麼美味。而且，當時愛爾蘭人吃的馬鈴薯，是採收於單一耕作的土地，也因此土壤貧瘠，營養價值變低。

但不管如何，馬鈴薯是很可靠的作物，可以讓人們確保有好幾個月的存糧，這也導致愛爾蘭人長期過度依賴馬鈴薯，直到傳染病發生爲止。

這個馬鈴薯傳染病來自北美，稱爲「馬鈴薯晚疫病」。當看見露出土壤的馬鈴薯葉子變黃時，其實土裡的馬鈴薯已經由於大量致病疫霉而發黑、腐敗，完全報銷。

年輕的愛爾蘭畫家麥克唐納（1821-1853），用油畫記錄下自己所見的眞實狀況，畫作名稱爲〈愛爾蘭農民家庭發現貯藏的農作物因病枯萎〉（本章開頭畫

作）。

這家人應該是發現田裡的馬鈴薯都壞掉了，趕忙來到貯藏室，掀開覆蓋馬鈴薯的乾草與泥土，想檢查狀況吧。這裡貯存的馬鈴薯數量之多，雖然足夠大家庭吃兩、三個月，但全都腐爛了，他們已沒有任何糧食可吃。滿頭白髮的一家之主抬眼望天，他右後方的天空正有烏雲飄近，就像是象徵著絕望。他的兒子看似懊惱地搓揉著手。他身邊像是他妻子的女性，則因為餓死的恐懼與絕望低著頭。直直盯著馬鈴薯的小女孩沒有哭泣，因為她年紀太小了，還不懂事，反倒能承受這個狀況……

這幅作品一八四七年在倫敦的英國學會展出。就算這幅畫的畫家籍籍無名，但是，一位飢荒當事者的憤怒畫筆，理當能打動英國的菁英美術圈吧？雖然希望如此，但事實不然。當時最吸引他們的畫作，是另一位畫家（現在已經被世人遺忘）描繪以前愛爾蘭華麗宮殿的作品。

這些英國菁英飽食從愛爾蘭強制進口的小麥做成的麵包，
對他們來說，異教徒貧民的飢餓不過是「天意」。

43 〈凱爾拉的男孩與女孩〉 —— 詹姆士・馬奧尼

Famine en IRLANDE, Deux enfants cherchant des pommes de terre oubliees dans les champs —————— James Mahony

date. │ 1847年　source. │ 倫敦新聞畫報

在愛爾蘭大飢荒時期，飢餓的男孩和女孩徒手挖掘地面，尋找馬鈴薯充飢。據這幅插畫的繪者馬奧尼表示，離他畫這張草圖的不遠處有墳墓，其中有六具屍體已經在那裡躺了十二天，沒有人發現。因為該處離城鎮太遠，被埋葬的可能性微乎其微。

飢餓的孩子與六具屍體

那麼，看到右頁這幅寫實的素描，英國人又有何反應？

這幅素描，與前述畫作發表於同一年，刊登於《倫敦新聞畫報》上。繪畫者是愛爾蘭的插畫家詹姆士‧馬奧尼（1810-1879），名稱爲〈凱爾拉的男孩與女孩〉。

根據畫家本人的記述，他在凱爾拉的路上，看見飢餓的孩子徒手挖掘地面，尋找可吃的馬鈴薯。不遠處，有六具未埋葬的屍體橫躺路邊。

爲了讓更多英國人知道愛爾蘭的悲慘情況，畫家如實描繪，完全未加美化。

畫中的孩子，祖父母和父母應該早已離世了吧。他們打著赤腳，身上的衣服也破破爛爛。在這之前，他們究竟吃過多少苦呢？明明還是孩子，卻完全沒有孩子該有的天眞、無憂無慮氣息，瘦削的臉龐與陰沉的表情令人看得心痛。

不過，即使看到這幅畫，英國還是沒什麼反應。而且，正如前述，在愛爾蘭發生飢荒的這五年間，還是持續出口食材到英國。英國提供的援助，就只有推動公共建設以增加就業人口（但這等於是要快餓死的人還得進行體力勞動）、向全世界募款並管理募得款項（但疑似從中拿走了一些錢），以及維多利亞女王自己捐出兩千英鎊而已（雖然她是世界屈指可數的大富豪）。

上述最後一項援助，還有一個誇張的後續。據說，鄂圖曼帝國的蘇丹阿卜杜勒－

邁吉德一世宣布要捐一萬英鎊後，英國政府竟然急忙拜託他捐一千就好。因為要是

他捐的金額比維多利亞女王多，會影響世人對女王的評價。阿卜杜勒－邁吉德一世雖

然接受建議，將金額減為一千英鎊，但也聰明地送來一艘船，上面裝滿了食物，停

泊在愛爾蘭的港口，不讓英國從中阻礙。

英國對愛爾蘭飢荒沒有積極作為、棄之不顧，

但直到一個半世紀後的一九九七年，

布萊爾首相的時代，英國才公開對此認錯。

由於當時沒有國情調查，愛爾蘭飢荒所造成的正確死亡數字只能推估。飢荒爆

發後的幾年，由於餓死或營養不良而病死的人數，大約是一百萬到一百五十萬之

間。其後，由於覺得愛爾蘭前途無望，而離鄉移民至英國、美國、加拿大、澳洲的

人數，據說超過百萬（也有很多人在航行途中死亡，尤其大部分孩子都在到達目的

地前就已不幸身亡）。

很多人都知道，從愛爾蘭移民至美國的農民裡，也包括了美國前總統約翰‧甘迺迪的曾祖父。或許，要是沒有愛爾蘭飢荒，也就不會有後來的甘迺迪總統了。命運真的是非常不可思議。

遠離英國的家庭所蘊含的意義

我們再來看一幅作品。

在困於飢荒的愛爾蘭人眼裡，英國或許宛如天堂，但在英國的城市裡，一樣也有被貧窮壓得喘不過氣的人。

都市裡不只貧富差距大，還有來自各地的難民湧入，貧民區的範圍因此擴大（請回想霍加斯的〈琴酒小巷〉）。等到逃離飢荒的愛爾蘭人民也來到後，就猶如推球遊戲般，進來一球，也會推掉一球，換成英國人離開。一八四○年代的英國，有九萬人移民，來到一八五○年代後，增加至二十八萬人。

不過，這波移民潮也不單純是因為愛爾蘭飢荒所致，這時期，美國和澳洲剛好掀起淘金熱，不少決定移民的人都認為，與其在故鄉窮困潦倒，還不如搭上移民

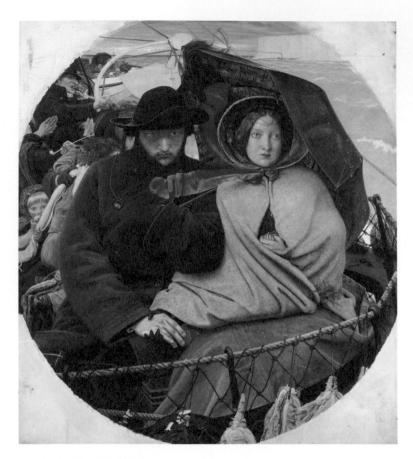

44 〈告別英國〉———— 福特・布朗

The Last of England ———————— Ford Madox Brown

date. | 1852年　dimensions. | 83cm ×75cm　location. | 伯明罕美術館

這幅作品描繪了一對夫妻帶著孩子，在凜冽的寒風中乘坐小船離開英國，要開始在國外過新生活。先生凝視前方，面無表情；相較之下，太太則堅強地緊握著先生的手，懷中還摟著他們的孩子。

船，為夢想賭一把！

在英國畫家福特‧布朗（1821-1893）的作品〈告別英國〉中，畫面後方的救生艇上也有「黃金國」（El Dorado）的字樣。那就是年輕夫妻的目的地吧。

這幅畫很受英國人喜愛。畫中，離開祖國的兩人看起來內心百感交集，在遮蔽浪花飛濺的傘下，他們因為對新天地的期待與不安交雜著而憂心忡忡。而妻子似乎比丈夫更有決心，她戴著黑手套的右手握著丈夫的手，似乎在鼓勵他。

是因為女性比較堅強嗎？

不，是為母則強。

這幅畫很有喜歡推理的英國人風格，畫裡隱藏著謎題、線索與意外性。首先，它使用的是圓形外框，這種形式的畫稱為圓形畫（tondo），在文藝復興時代，經常是聖像畫使用的形式，比如眾所皆知的拉斐爾聖母子像，以及米開朗基羅筆下的聖家族。所以，這幅作品也是圓形畫，是聖像畫。

畫作的主角乍看是一對因離開祖國而百感交集的夫妻，但仔細看會發現妻子放在斗篷裡的手還握著一隻小手，代表她正抱著一個嬰兒。

這對夫妻是神聖的人物嗎？

沒錯，請注意斗篷交疊處露出的女子左手。

她的左手，正輕輕握著一隻小小的手！

原來斗篷裡還包覆著一位嬰孩。發現這一點後，看著圖，也就很快能想像出斗篷內包著嬰孩的樣子。以圓形畫所描繪的三人家庭，除了約瑟夫、瑪利亞、耶穌以外，就沒有別人了。

現代的英國人在欣賞這幅畫的同時，除了回想起愛爾蘭飢荒、移民政策以及淘金熱的那段歷史外，也能在先人當年前往新天地的勇氣中感受到神性吧。

結核病的浪漫主義與現實

在各種藝術作品中，

結核病經常被美化，以浪漫主義的風格呈現。

不過，這個也有「白色鼠疫」之稱的傳染病，

隨著工業革命快速擴散，

奪走了許多人的性命。

本章我們要來看與結核病有關的繪畫與歷史故事。

45

〈病童〉

———

愛德華・孟克

The Sick Child ——————— Edvard Munch
date. | 1885-1886年 dimensions. | 119.5cm × 118.5cm location. | 奧斯陸國立美術館

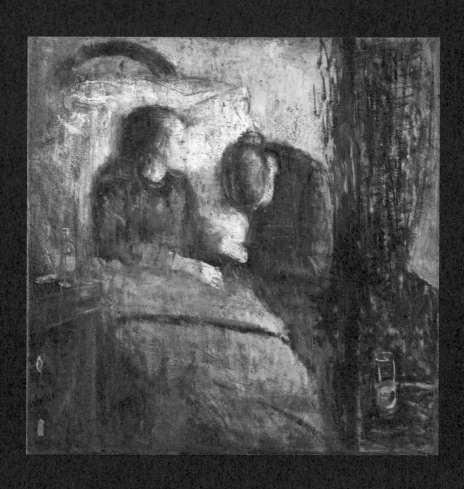

孟克筆下臥床的生病少女

以〈吶喊〉一畫聞名的挪威畫家孟克（1863-1944）所畫的〈病童〉，是描繪結核病的作品。

很久以前，我曾經在瑞典的孟克展中欣賞過這幅畫。當天，還沒入館親炙眞跡前，我就先在美術館入口的巨大布板上看到了畫作。那天很冷，風很大，細雪飛舞，布板上的少女也隨風微微飄動。直到現在，我都覺得她背上彷彿長了翅膀，像是要隨風飛走一般。

這幅畫呈現出的悲痛、淒美，是透過畫家悲傷的視線所傳達出來的。

結核病對孟克有很大的影響，病床上臉色蒼白的少女，是他最愛的姐姐，她在十五歲時因結核病過世。

孟克的母親更早之前也是因結核病去世。母親去世後，代替母親照顧孟克的，就是只大他兩歲的姐姐。對少年孟克來說，猶如母親再度死去的這一幕所帶來的痛

苦，必然使他終生難忘（這幅畫創作於孟克姐姐去世大約十年後）。床畔是孟克的阿姨。她知道外甥女來日無多，在強烈絕望下，她甚至無法抬起臉來。低著頭的她，應該是在啜泣吧，看起來反倒是少女在安慰阿姨。

少女望著阿姨的眼神充滿關愛，
對離開人世已有覺悟的她，正在變成天使……

孟克的醫師父親在女兒過世後，近乎瘋狂地執著於宗教信仰，孟克的妹妹也因罹患精神病，被送入精神病院。孟克曾寫下這麼一段話：「病痛、瘋狂與死亡持續伴隨我一生。」

孟克身體虛弱，一直活在自己也可能感染結核病的恐懼中，這是由於當時大多數的病人都是在家庭內感染結核病，所以被誤認為是一種遺傳性疾病。幸好，孟克雖然曾因為與女友爭執，在手槍擦槍走火下失去一截手指，也曾經罹患過西班牙流感，甚至一度進入精神病院，但最後仍以八十高齡的長壽辭世。

比起凡人，結核病更常侵襲美女和藝術家？

肺結核存在已久，在埃及木乃伊身上，也曾發現罹患肺結核的痕跡。肺結核在日本古代稱為「癆咳」，這個詞彙結合了有虛弱之意的「癆」字和「咳」字，這也是人們對肺結核的印象。

結核菌會隨著飛沫在空氣裡擴散開來，再伴隨吸氣進入肺裡。患者罹病初期，會有咳嗽、生痰、微燒、倦怠等感冒症狀。病情惡化後，出現血痰、咳血，肺部的空洞也會跟著變大。最後則是呼吸困難，直至死亡。

肺結核不像霍亂一樣是急性傳染病，患者經常是在長年抗病後死去，所以比較不會一下子死很多人，造成群體恐慌。更重要的是，早期人們並不知道它是「人傳人的疾病」，以為只有患者會受影響。

不過，十八世紀後半，進入工業革命時代後，由於大眾清楚看到肺結核的大流行——不，正確來說，是由於中、上流階層也有許多人罹病，所以肺結核格外受矚目，就彷彿有道聚光燈打在這個疾病上頭。

人們還將它與當時流行的浪漫主義結合，加以美化、神話化。罹病者的膚色白得透明、雙頰通紅、眼眸濕潤、性欲提升、動作倦懶，這些症狀對肺結核的神話化

應該也有貢獻吧。

甚至，當時還出現了所謂的「肺結核妝」。

拿破崙還因為妻子約瑟芬化這個妝很不高興，

也因此讓很多人知道這種妝容。

再者，人們也相信，肺結核不太會攻擊凡人，而是專找美麗纖細的女子或才華洋溢的年輕藝術家。它也確實奪走了許多藝術家的性命。以下我會列舉數人，括弧內則是他們辭世的年齡。

詩人、作家：濟慈（25）、正岡子規（34）、卡夫卡（40）、契訶夫（44）、弗里德里希・席勒（45）、喬治・歐威爾（46）

畫家：奧伯利比亞茲萊（25）、青木繁（28）、泰奧多爾・傑利柯（32）、莫迪利亞尼（35）、尚─安托萬・華鐸（36）

音樂家：瀧廉太郎（23）、文琴佐・貝利尼（33）、韋伯（39）、蕭邦（39）……等。

在當時的浪漫主義下，身體健康的藝術家又是如何看待罹患肺結核的藝術家？

我們來看兩個例子。

逃出德國的猶太詩人海涅，認識了在巴黎社交界獲得極高評價的義大利作曲家貝利尼後，覺得貝利尼是為了受歡迎才假裝有肺結核，還好幾次戲謔地對他說：「你快死了喔」，以此為樂（後來，貝利尼進入肺結核末期後也真的很快就過世了）。

反之，年輕的華格納非常喜愛韋伯的歌劇《魔彈射手》，也將韋伯罹病而顯纖瘦的身形與高貴畫上等號，十分憧憬。

蕭邦與情人分手，是因為肺結核導致感情生變

肺結核大規模流行後，很快有了「白色鼠疫」之稱。這樣的稱呼，是為了要和鼠疫的別名「黑死病」（罹病後由於內出血，會造成皮膚變黑）做對比，也同時傳達出它和鼠疫一樣致命的危險性。

不過，人們當時還是沒有考慮到病毒經由空氣傳播的可能性。柯霍在一八八二

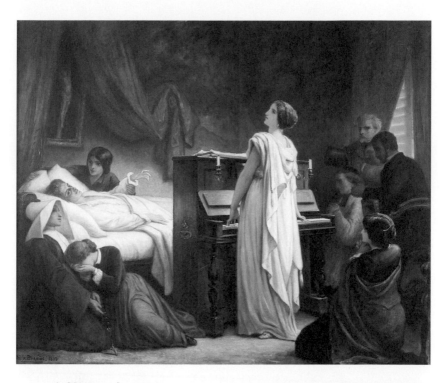

46〈蕭邦之死〉 ─── 菲利克斯-約瑟夫·巴里亞斯

Death of Chopin ─── Félix-Joseph Barrias

date. | 1885年　dimensions. | 110cm × 131cm　location. | 波蘭 克拉科夫國家博物館

罹患肺結核而瀕死的蕭邦，在床頭扶著他手的黑衣女子是姐姐路德維卡，彈琴歌唱的女子則是曾為蕭邦繆思的波特卡伯爵夫人。

年發現結核病菌，而瓦克斯曼要到一九四四年才發現能治療結核病的鏈黴素，所以在這之前，無法有效治療肺結核也是沒辦法的事。當時治療肺結核的方法幾乎只有一種，那就是住在溫暖的地方調養身體、吃有營養的食物，不過，並不會將肺結核病人與健康的人隔離開來。

在同一時期的歌劇《茶花女》中，身為高級妓女的女主角經常舉行晚宴。雖然知道她有肺結核，但還是有大批客人為她而來，這真的很奇妙。

年輕的結核病患，尤其又是藝術家的話，死亡的情境也會被美化。法國畫家菲利克斯－約瑟夫・巴里亞斯（1822-1907）的畫作〈蕭邦之死〉就是一個例子。

躺在畫面左邊那張床上的，是有「鋼琴詩人」之譽的蕭邦。他的眼睛下方有深深的黑眼圈，但眼裡閃著美麗的光芒。他望著彈琴的女子，同時擠出最後一絲氣力伸出左手。而扶著他那隻手的黑衣女性絕望地看著他，像是知道他的生命之火即將熄滅一般（置於鋼琴前方的蠟燭早已熄滅）。這位黑衣女子是和蕭邦一起生活近十年的作家喬治・桑[30]嗎？而彈琴的女子是否不是人類，而是降臨人間的音樂繆思女神？

都不是。

30 譯注：這是她為自己取的男性化筆名，其原名為阿芒蒂娜－露西爾－奧蘿爾・迪潘。她是法國的小說家、劇作家、文學評論家，喜歡抽雪茄、穿男裝。除蕭邦外，也與李斯特、福婁拜、雨果、屠格涅夫、小仲馬……等法國藝文界諸多名人傳出戀情。

畫家忠實地描繪出蕭邦臨終之際所見到的人，而這其中並沒有喬治・桑。雖然蕭邦一直等待舊情人到來，但她終究還是沒出現，來探望的是她和第一任丈夫所生的女兒索蘭芝。坐在床畔的索蘭芝，正靠在修女胸前哭泣。

黑衣女子是蕭邦的姐姐路德維卡。而一邊彈琴，一邊猶如繆思女神般歌唱的女子，是確實曾在某個階段成為蕭邦繆思的波特卡伯爵夫人。據說，她唱的是韓德爾的《讚美頌》。坐在她身旁的，則是曾跟著蕭邦學琴的查爾托里斯卡公爵夫人。

畫面右邊有三位男性。穿著白色祭司服的是神父。在神父身邊祈禱的黑髮男子，是蕭邦的朋友，畫家泰奧菲爾・奇亞科夫斯基。蕭邦去世後，他畫了好幾幅蕭邦臨終情景的畫作。站在最裡頭、白髮白鬍的男子，是喬治・桑和蕭邦的老朋友格齊瑪拉伯爵。他曾經說過，如果蕭邦沒有遇到喬治・桑，一定能活得更久一點。

有許多傳記作者描寫過蕭邦與喬治・桑的戀情，他們的詮釋角度或許各有不同，但兩人分手的理由，無疑是由於蕭邦的肺結核惡化，導致兩人的感情變得更複雜難解。

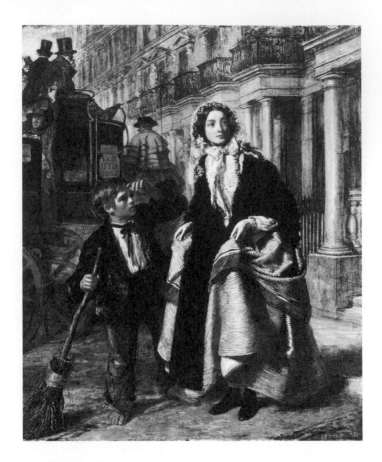

47 〈道路清掃人〉 ──── 威廉・鮑爾・弗里斯

The Crossing Sweeper ─────── William Powell Frith

date. | 1858年　dimensions. | 43cm × 35.5cm　location. | 倫敦博物館

十九世紀中葉的倫敦，由於馬車盛行，道路上常沾滿馬糞，畫中富有的年輕女子撩起裙子，以免在過馬路時
弄髒衣服。路邊的清掃工通常都是窮困的街童，他們會主動在有錢人面前清掃街道，希望能因此獲得小費。

疾病有時候會改變一個人，也會讓身邊的人因此改變。

體力勞動者的平均年齡只有十五歲

就在這個時期，肺結核的神話色彩也逐漸變淡，疾病的真實狀況終究還是勝過了它的浪漫感。

由於罹患肺結核的比率很高，當人們看到病患增加，有越來越多人知道症狀的嚴重程度，就再也無法輕鬆地說它是致使紅顏薄命或藝術家殞落的疾病了。

正如前述，結核病隨著工業革命變得普遍，而人口集中於都市、空汙、不衛生的環境、貧民過勞與營養不良，都成為結核菌的溫床。英國最早進入工業革命，也最直接面對這個傳染病的恐怖。有人試算過，當時倫敦的體力勞動者中，平均五人就有一人死於肺結核。

接著，肺結核快速傳播到中、上階層，因為各階層之間的交集其實意外的多。

我們從英國畫家威廉‧鮑爾‧弗里斯的畫作〈道路清掃人〉就能看到其中一個例子。

對現代日本人來說，畫中的場景可能很難理解。這個場景是倫敦市中心的一個

十字路口，從畫面左邊的公共馬車（等同於今日的計程車），可以想像出此處馬車

往來頻繁的情景。當時，行人被馬車輪撞到的事故很多，馬糞量也極可觀。有的馬

車乘客會將垃圾丟出窗外，倫敦又經常下雨、起霧，所以，路上總是布滿灰塵、馬

糞、泥巴，這時候就需要道路清掃人。和煙囪清掃人一樣，做這項工作的人主要是

孤兒院的院童。

畫中的女性身著正式服裝，但既沒有自己的馬車，也無僕從，所以可能是在上

流家庭工作的人。她正想穿越馬路，為了不弄髒裙子，稍微拉高了裙襬。這時候，

正在清掃道路的少年很快地靠近，向她搭話。

少年打著赤腳，褲子的膝蓋處有破洞。

他似乎是想幫女性做前導，

用掃把掃出一條可走的路，以賺取一點小費，

不過女子完全不理會他。

想必她只要走在路上，就是會有這樣的少年或賣花少女來搭話，所以她煩不勝煩，完全不看他一眼。

根據德國哲學家恩格斯的說法，當時體力勞動者的平均壽命是十五歲。這是因為體力勞動者的孩子有將近六成活不過五歲，所以平均下來後得出這個數字。

肺結核是國民病，畫中的貧窮少年或許也已經染病了。由於肺結核是透過空氣傳播，被少年搭話的女性，也可能已經在這個瞬間被傳染。她去某個家庭工作後，又會傳染給那個家庭裡的人吧。白色鼠疫就在類似的情況下擴散開來。其他國家步入工業化後，也都面臨了類似的狀況，日本也一樣。

隨著卡介苗的接種，白色鼠疫造成的恐懼已漸漸遠離。不過，雖然肺結核患者大量減少，卻並未完全消失，人類真正消滅的傳染病只有天花而已。不管是肺結核或新冠肺炎，人類都必須與它們繼續共處。

第一次世界大戰與西班牙流感

一個是發生於二十世紀初的第一次世界大戰，
一個是被認為導致戰爭結束的大規模傳染病，
即使已進入攝影時代，
畫家還是以繪畫的形式，
生動傳達出這兩者的恐怖之處。
本章要介紹即使來到二十一世紀
也能讓人產生共鳴的名畫，以及相關故事。

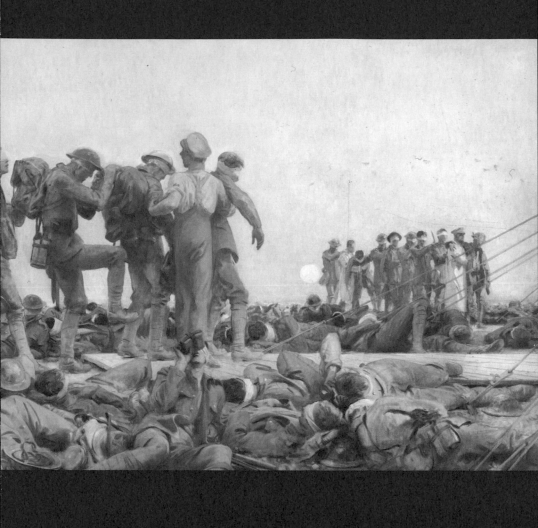

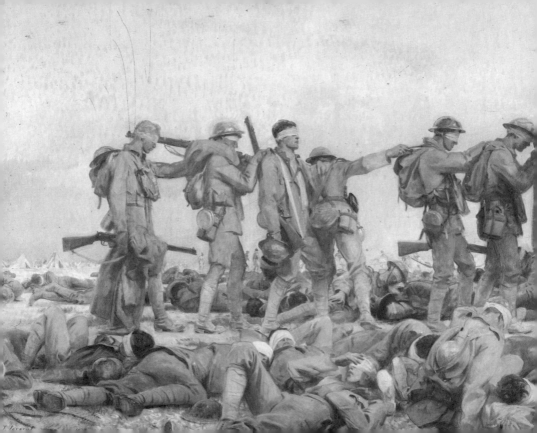

受到毒氣攻擊而失去視力的士兵

一九一四年六月底，奧匈帝國的皇儲夫妻在塞拉耶佛遭塞爾維亞人暗殺。由於塞拉耶佛當時是奧地利的領土，七月底，奧匈帝國正式向塞爾維亞宣戰。

雖然這個事件是第一次世界大戰的導火線，但當時還沒有「第一次世界大戰」這個名詞。誰也沒想到，在巴爾幹半島上發生的事件會演變成世界規模的戰爭，大概也想像不到人類會如此愚蠢，讓這種大規模的戰爭不只發生一次，甚至還有之後的第二次世界大戰。所以，「第一次世界大戰」這個專有名詞，是在第二次世界大戰爆發的一九三九年之後才確定下來的，在這之前，都是稱為「歐洲戰爭」或「大戰」。

原本各國就都有一些參戰的潛在因素，因此很快就陸續加入了戰局。在背後支持塞爾維亞的俄羅斯首先發難，向奧匈帝國宣戰，俄羅斯的同盟國法國也接續在後。很快地，奧匈帝國的同盟國德國也向俄、法宣戰，並入侵中立國比利時。結果，義大利為表示抗議，而向德國宣戰。

不可思議的是，不知道為什麼各國都認為戰爭能在聖誕節前落幕，而勝利的會是自己這一方。在現在還保存的當時照片中，可以看到德國士兵坐著車身漆有「去

巴黎健行」的軍用車輛，開朗地揮著手。同樣地，在法國一方，也有「柏林近了」這樣的口號。

戰爭發展到此階段，確實還是「歐洲戰爭」的規模，但向外擴展的情勢並未暫停，不只各國殖民地被波及，土耳其、義大利、日本，甚至美國都加入戰局。接著，史無前例的整體戰持續了四年。

快速發展的科學技術，讓戰地變成了前所未見的地獄。除了騎馬戰、壕溝戰等傳統戰爭的方式外，飛機、潛水艇這些能上天下海的武器，坦克車與毒氣等新型武器，還有殺傷力更高的槍砲等，也將一般人民捲入其中。

主要在歐洲發展的美國畫家約翰・辛格・薩金特（1856-1925）也在一戰中，以英國從軍畫家的身分遠赴戰場，將親眼所見、深受震撼的景象，描繪在大約二・三公尺乘以六・一公尺的大畫布上，畫作名稱為〈毒氣之後〉。

雖然這時期攝影已經普遍，但以繪畫表現，更能傳達出絲絲入扣的恐怖感。

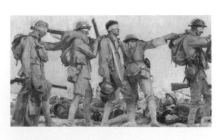

戰場上的每一個人眼睛都蒙上白布、要手搭肩膀才能前進，這是當時毒氣戰之下常見的情景。

畫中的場景，是一九一八年夏季的西方戰線（畫作於隔年完成）。在白色夕陽的背景下，遭受德軍以芥子毒氣攻擊、雙眼看不見的英國士兵，十人排成一列，跟著軍醫的引導，沿著鋪有木板的道路前進。為避免摔倒，每個人都抓著前一人的肩膀或背包，小心翼翼地往前走。有人正好走在地面有明顯落差處，所以抬高腳來。

倒數第四位士兵背對著畫面，正在嘔吐中，他後面的同伴則用手幫忙支撐他的身體。

這樣的行列不只他們一列，在畫面右後方也能看到（行列中也有正在嘔吐的人）。最早使用毒氣的國家是德國，但敵軍馬上以牙還牙，所以，當時還是一介士兵的希特勒也曾在毒氣攻擊下陷入暫時失明。很多人都知道這件事。

如果，當時希特勒就這麼失明下去，沒有復原，
是否還會有之後的第二次世界大戰？

讓我們再回到畫作。

芥子毒氣不只會傷害眼睛，也會灼傷皮膚、內臟，產生水泡，還會帶來長期影

響，比如致癌。由於它奪走太多人的性命，當時還因此有「化學武器之王」的稱號。所以，在毒氣攻擊後還能排成一列、自己走路的，其實都是輕傷。在重度燒傷下大量流血、奄奄一息的士兵，都只能倒在地上，無法站起身來。

但另一方面，畫中的遠景也把正在踢足球的士兵畫了進來，捕捉到即使身在戰場也不忘追求正常生活的強韌人性。

這讓我不禁想起德國作家雷馬克的小說《西線無戰事》。在壕溝戰激烈的攻防中，突然有那麼一瞬間，雙方剛好都停止攻擊。這時，一隻和戰場完全格格不入的蝴蝶突然飛來。年輕的主角不自覺地從戰壕探出身體，伸手想觸碰蝴蝶，但在此時，一個流彈卻奪走了他的性命。

大戰後為什麼為畫作加上血？

第一次世界大戰還有一個別名：「表兄弟的戰爭」。

會有這個名稱，是因為幾個世紀下來，歐洲各皇室之間經由不斷聯姻再聯姻，早就織就猶如網狀的親戚關係。原本皇室聯姻是一種和平外交的手段，目的是透過

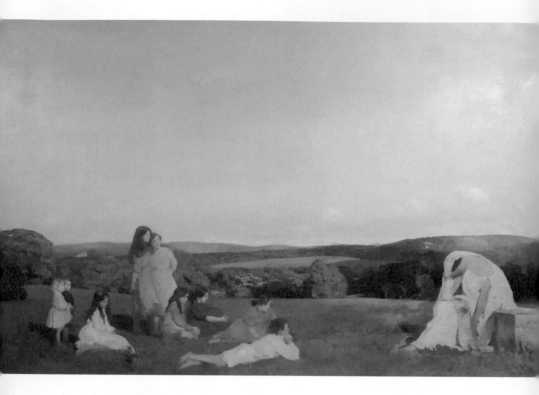

49 〈克利歐與孩子們〉———— 查爾斯·西姆斯

Clio and the Children ———————— Charles Henry Sims

date. | 1913-1915年　dimensions. | 114.3cm × 182.9cm　location. | 英國皇家藝術學院

英國畫家西姆斯經常以朋友和家人為模特兒，在日常生活中描繪神話場景。此幅描繪了希臘神話中的歷史繆思克利歐，在美麗的田園裡為一群孩子讀書。後來，西姆斯的長子在第一次世界大戰中去世，西姆斯修改了這幅畫作，在克利歐的書籍加上了紅色血跡。

建立血緣關係來避免爭戰。

不久後，皇室數量減少，但血緣關係變得更濃厚。比如，英國維多利亞女王的血友病因子，也在俄國羅曼諾夫王朝的皇太子身上出現，也因此讓拉斯普丁有機會入宮，這是很多人都知道的史實。此外，俄皇尼古拉二世和英國國王喬治五世長得非常像，簡直猶如雙胞胎，連他們彼此的隨從都會搞錯（請參考拙作《羅曼諾夫王朝的12個故事》）。

雖然各皇室的領導者之間全是表兄弟，但卻更無法化解彼此間的利害關係。比起血緣，國家利益還是比較重要，他們也在「相信自己會勝利」的前提下選擇了作戰。結果，奧地利的哈布斯堡王朝、俄國的羅曼諾夫王朝，以及德國的霍亨索倫王朝全在這次大戰中瓦解。

當然，在戰爭中付出最大代價的還是人民。根據估算（關於人數有不同說法），戰死沙場的士兵有八百萬、病死的有兩百萬，遭俘虜或下落不明的士兵有七百八十萬。死亡的一般人民，也有六百六十萬之多。受傷的士兵和人民更是這些數字的好幾倍。許多人雖然活了下來，卻背負著心理創傷。我們來看其中一個例子。

這裡要介紹的畫作，是英國畫家查爾斯·西姆斯（1873-1928）的〈克利歐與孩

子們〉。

猶如電影《眞善美》的場景一般，在寧靜閒適的美麗田園風景中，有幾個從三、四歲到十四、五歲左右的孩子，各以不同姿勢專注聆聽著克利歐（希臘神話中掌管歷史的女神）讀歷史故事。

這幅畫完成於一九一三年，畫中蘊含了對孩子作為未來主人翁的期待。然而隔年，第一次世界大戰爆發，西姆斯十多歲的兒子也很快前進戰場，然而歸來之際已是一具遺體。之後，西姆斯修改了這幅畫，他在攤開於克利歐膝上的歷史書上頭，加了紅色血跡。他是忍不住想表達，自己的歷史已經染上了血。

西姆斯的悲劇還沒有結束。一九一八年，四十五歲的他被派任為從軍畫家，前進戰地。雖然戰爭在這一年終於畫下句點，所以他實際待在戰地的時間很短暫，但也許性格纖細的他終究難以負荷戰場的眞相吧。

戰後返家，他漸漸出現異狀，

不僅為幻聽與幻覺困擾，

過去柔和的畫風也變得奇詭、用色轉為強烈。

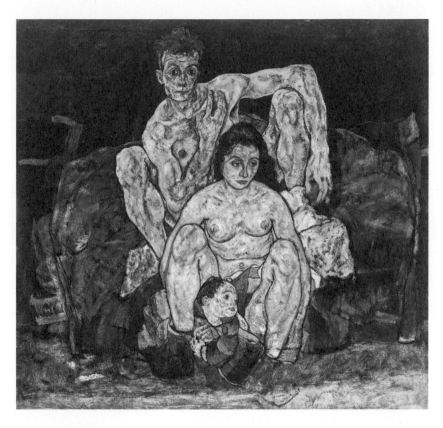

50 〈家庭〉 ─── 埃貢・席勒

The Family ─────── Egon Schiele

date. │ 1918年　dimensions. │ 152.5cm × 162.5cm　location. │ 奧地利美景宮美術館

這是奧地利畫家席勒的最後一幅畫作，描繪了他自己和一名女子（可能是他妻子），赤身裸體地蹲著。這幅畫的某些部分似乎尚未完成，包括他的左手。女子當時已懷孕六個月，但她後來因西班牙流感去世，孩子沒能活下來，三天後席勒也因同樣的疾病過世。

等到每個人都明顯看出他的奇怪轉變時，許多原本會找他作畫的人也不再委託他。結果，從戰場回來十年後，他投河自盡，但像他這樣的死者，並不會被算在戰爭的犧牲者中。

西班牙流感的威脅

不論是吵架或戀愛，開始都很容易，但要結束就很困難。尤其是世界級規模的戰爭，光是各國的考量與盤算複雜交錯的這一點，就讓戰爭結束之路變得更難行。

所以，即使後來厭戰氣氛蔓延、俄國發生革命，但第一次世界大戰還是看不到終點。尤其是德國在一九一八年春天之際準備大舉進攻巴黎，也認為勝利在望，更不可能在此喊停。

結果，阻擋德軍前進的是西班牙流感。雖然名為西班牙流感，不過它的起源地並不是西班牙。當時，參戰各國意識到這個疾病的危險，為了不想影響士氣，所以都未報導，但中立國西班牙不受報導限制的影響，詳細報導了病情狀況，反而導致國名被使用於病名中。這場流感的發源地有可能是美國或中國，但後來並無定論。

西班牙流感的威力有多大？根據日本國立感染症研究所的研究數據指出，當時全世界有百分之二十五至三十的人感染，或可說是全球人口的三分之一，大約五億人，因感染而死亡的人則有四千萬至五千萬。光是日本，就有二千三百萬人感染，死亡人數高達三十八萬。

罹患流感死亡的人數，是戰爭死亡人數的四到五倍，

所以，德國也只得接受止戰。

這是以一個災難，結束另一個災難。

因西班牙流感死亡的名人包括紀堯姆・阿波里奈爾、韋伯、島村抱月、埃德蒙・羅斯丹，以及美國前總統川普的祖父暨商人腓特烈・川普。

曾接受克林姆指導的奧地利畫家埃貢・席勒（1890-1918），也和妻子一樣在這場流行病中喪生。他最後的一副畫作是〈家庭〉。

這幅畫最初是以「蹲著的愛侶」概念，描繪席勒自己和妻子。後來，席勒知道妻子懷孕後，又在畫面加上當時還未出生的孩子。然而，一九一八年十月，懷孕六

個月的席勒妻子因西班牙流感而去世，短短三天後，染病的席勒也跟著辭世。當時他還很年輕，不過二十八歲。

也有人認為，畫裡的女子是其他女性，並非席勒之妻。不過，知道了猶如一陣狂風般襲捲席勒一家的悲劇、看著他彷彿有所預感般加進畫裡的可愛嬰兒，我們能強烈感受到席勒對家庭的感情，實在很難想像女子會是他妻子以外的人。

或許，席勒是以他藝術家的敏銳直覺，感覺到妻子腹中的孩子絕對無法來到這世上吧。又或者是，他和當時所有人一樣，已經知道西班牙流感的可怕，為預防萬一，先畫下幸福的家庭群像吧。

說到西班牙流感，很多人都會先想到這幅畫吧。

畫家留下幸福的家庭群像，但現實中的家庭卻在轉瞬間死亡。

災難猶如海浪般，一波接著一波襲來，畫家也以各種形式將災難記錄在畫布上。在描繪第二次世界大戰的作品中，畢卡索的〈格爾尼卡〉[31]（如下圖）無疑是其

畢卡索的〈格爾尼卡〉，描繪出他對西班牙小鎮格爾尼卡被德軍轟炸時的憤怒。畫作有瘋狂、尖叫的女人，在痛苦中嘶鳴、眼球膨脹、痛苦不堪的馬，還有邪惡的公牛。所有的意象都支離破碎，代表被戰爭和喪親之痛扭曲了容貌。

31 譯注：畢卡索的〈格爾尼卡〉主要是描繪西班牙內戰。但有一說認為，西班牙內戰是二戰的開始。

中最傑出的畫作。

那麼，關於新冠肺炎，在當代的畫家筆下又會是怎樣的模樣呢？

Hello Design 79

膽小別看畫V：
疾病、天災、戰爭、飢荒⋯⋯停格在西方名畫中，數千年未曾改變的災難與浩劫

作　者｜中野京子
譯　者｜李靜宜
主　編｜郭香君
責任企劃｜張瑋之
封面設計｜田修銓
內頁排版｜新鑫電腦排版工作室

總編輯｜胡金倫
董事長｜趙政岷
出版者｜時報文化出版企業股份有限公司
108019台北市和平西路三段二四〇號四樓
發行專線—（〇二）二三〇六—六八四二
讀者服務專線—〇八〇〇—二三一—七〇五
（〇二）二三〇四—七一〇三
讀者服務傳真—（〇二）二三〇四—六八五八
郵撥—一九三四四七二四時報文化出版公司
信箱—10899臺北華江橋郵局第九九信箱
時報悅讀網—https://www.readingtimes.com.tw
綠活線臉書—https://www.facebook.com/readingtimesgreenlife
法律顧問—理律法律事務所 陳長文律師、李念祖律師
印　刷—華展印刷有限公司
初版一刷—二〇二四年四月十九日
定　價—新臺幣五〇〇元

版權所有 翻印必究（缺頁或破損的書，請寄回更換）

膽小別看畫V：疾病、天災、戰爭、飢荒⋯⋯停格在西方名畫中，
數千年未曾改變的災難與浩劫 / 中野京子 著；李靜宜 譯. -- 初版.
-- 臺北市：時報文化出版企業股份有限公司, 2024.04
面；　公分. -- (Hello Design；79)
譯自：災厄の絵画史
ISBN 978-626-374-965-8（平裝）

1. CST: 西洋畫　2.CST: 藝術欣賞

947.5　　　　　　　　　　　113001575